展示设计

崔建成　赵鲁生 ◎ 著

（第4版）

清华大学出版社
北京

内容简介

本书从培养和提高专业设计人才的综合能力入手，全面系统地阐述了展示设计的基本理论、展示空间设计、展示专项设计、智能展示设计系统等方面的知识。在形式上一改罗列理论要点的叙述方式，通过交互设计的思维及方法，结合项目式、分组式等手段，将原来集中讲授的整个理论课程，拆分成几个部分，每个部分自成体系。通过对展示主题的理解，以观众为中心，利用智能展示设计等科学技术和新概念的创意手法，使展示效果更具时效性和可观性。

本书紧跟时代要求，结构层次清晰，理论与实践并重，具有较强的实际操作性和一定的科研价值，且适用于高校设计专业的专科生、本科生、研究生以及广大设计爱好者阅读和使用。

本书封面贴有清华大学出版社防伪标签，无标签者不得销售。

版权所有，侵权必究。举报：010-62782989，beiqinquan@tup.tsinghua.edu.cn。

图书在版编目（CIP）数据

展示设计 / 崔建成，赵鲁生著. -- 4 版. -- 北京：清华大学出版社，2024.7. -- ISBN 978-7-302-66660-8

Ⅰ．J525.2

中国国家版本馆CIP数据核字第2024BH6489号

责任编辑：邓　艳
封面设计：刘　超
版式设计：文森时代
责任校对：马军令
责任印制：刘海龙

出版发行：清华大学出版社
网　　址：https://www.tup.com.cn，https://www.wqxuetang.com
地　　址：北京清华大学学研大厦A座
邮　　编：100084
社 总 机：010-83470000
邮　　购：010-62786544
投稿与读者服务：010-62776969，c-service@tup.tsinghua.edu.cn
质量反馈：010-62772015，zhiliang@tup.tsinghua.edu.cn
印 装 者：北京联兴盛业印刷股份有限公司
经　　销：全国新华书店
开　　本：210mm×285mm　　印　张：9　　字　数：272千字
版　　次：2010年3月第1版　2024年7月第4版　　印　次：2024年7月第1次印刷
定　　价：69.80元

产品编号：106252-01

在全球化浪潮的推动下，社会经济和科技迅速发展，催生了空间展示设计领域各专业之间快速交叉和融合的趋势。这种趋势导致了展示设计理论和行业实践向着更加多元和前瞻的方向发展。因此，空间展示设计的专业理论建设迫切需要更广泛的视角来探索。在这一背景下，我们需要思考未来空间展示设计的发展方向、受信息技术影响的设计方法、受众的信息获取和交互方式，以及在信息环境中的空间展示设计形式和智能交互技术的应用。这些变革势头促使行业对这些问题进行深入思考，并在理论研究上做出及时的回应。也正是出于这个原因，我们在前三个版本的基础上，进行了勘正，又一次再版了这部著作。

本书共分为六章，紧扣学科发展趋势和特点，主要介绍了展示设计的基本概念和展示活动的发展过程以及人工智能技术在展示设计中的发展、展示设计的特征及类型、展示空间设计、展示专项设计、智能展示设计系统及博物馆专题教学。书中在延续了第三版内容的基础上增加大量图片及案例分析，内含"二维码"等多元化形式，构建了丰富的立体知识体系。特别是第 5 章详细阐释了智能展示设计系统的构成，如沉浸式体验、交互式构建、场景信息的多元化设计等。第 6 章是博物馆专题教学，较之前版本的不同之处在于融入了红色文化专题，落实立德树人的根本任务，体现社会主义核心价值观。

书中内容集作者多年教学经验所得，并累积了大量优秀实践案例。这些精挑细选的案例也能为读者开阔眼界、启发想象。同时，为避免理论与实际应用脱节，实践部分通过对设计过程的还原，为读者提供有益的思路借鉴。

本书以大量的图片为依托，内容紧跟时代要求，结构层次清晰，理论与实践并重，具有一定的科研价值，适合高校设计专业的专科生、本科生、研究生以及广大设计爱好者阅读和使用。

本书由青岛科技大学的崔建成和赵鲁生两位老师撰写。限于作者水平，书中难免存在疏漏与不足之处，恳请各位同人和读者指正。

特别声明：书中引用的有关作品和图片仅供教学分析使用，版权归原作者所有，在此对他们表示感谢！

<div style="text-align:right">著 者</div>

目录

1/

第 1 章 展示设计概论

2 / 1.1 展示设计的基本概念

4 / 1.2 展示设计的发展历史

8 / 1.3 人工智能在展馆中的发展

11/

第 2 章 展示设计的特征及类型

12 / 2.1 展示设计的特征

15 / 2.2 展示设计的类型

27/

第 3 章 展示空间设计

28 / 3.1 视觉艺术设计

41 / 3.2 功能分区与动线设计

55 / 3.3 展示空间视线

57 / 3.4 展品陈列手法

63 / 3.5 展示设计中的人机工学

64 / 3.6 实训

第 4 章　展示专项设计　　　　**第 5 章　智能展示设计系统**　　　　**第 6 章　专题教学**

78 / 4.1 平面组织　　　　108 / 5.1 人工智能技术新趋势　　　　124 / 6.1 博物馆专题设计

81 / 4.2 道具设计　　　　111 / 5.2 人工智能技术的革新　　　　134 / 6.2 展馆设计流程

89 / 4.3 版式设计　　　　115 / 5.3 线下访学　　　　135 / 6.3 实训

93 / 4.4 导视设计

99 / 4.5 配色设计

101 / 4.6 照明设计

104 / 4.7 实训

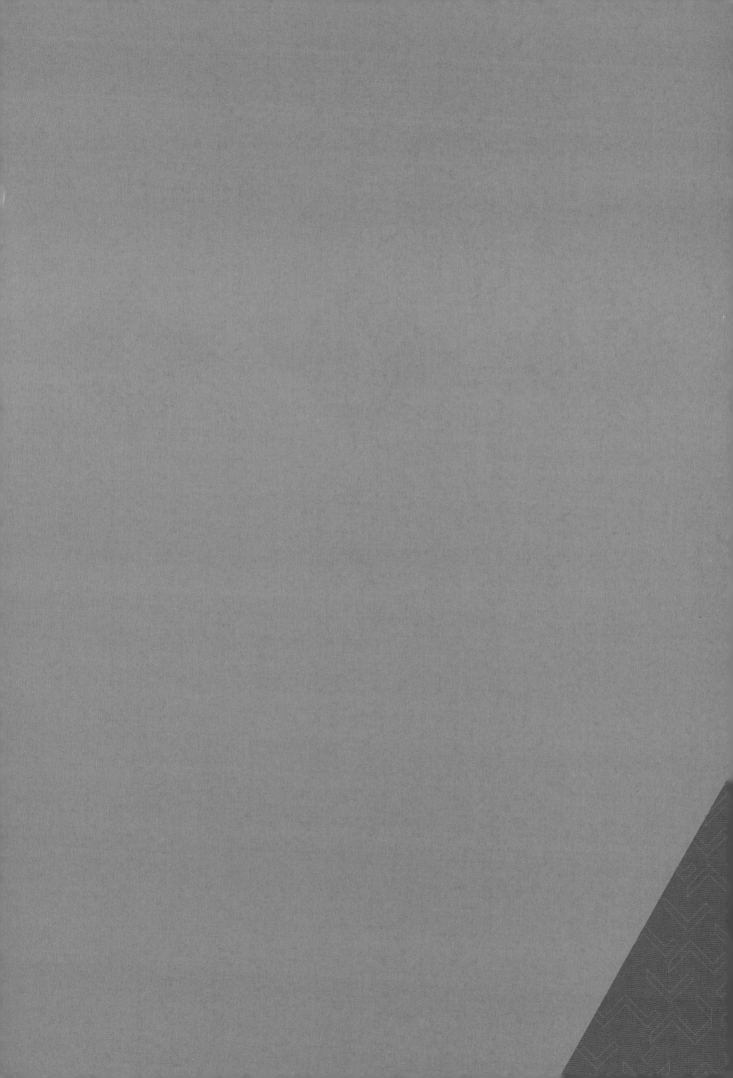

第1章 展示设计概论

展示设计的基本概念

展示设计的发展历史

人工智能在展馆中的发展

展示活动以其特有的信息直观性和集中性、群众参与的广泛性和社会性，成为人类生活中各个领域的信息媒介与桥梁。同时，展示设计是应用性很强的一门交叉的边缘学科，涉及很多方面的内容，如文学、摄影、风俗、科技等。因此，展示设计从本质上讲是功能、技术与艺术形象的综合，是科学与艺术的统一。

富的程度等而引人注目，具有广告、宣传的性质（见图1-2）。

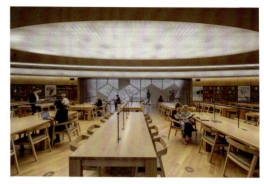

图1-1　加拿大卡尔加里中央图书馆

图1-2　MINI构筑差异化商场汽车展厅

1.1 展示设计的基本概念

1.1.1 展示设计

关于展示设计概念的认识有两种观点，即狭隘说和广义说。

狭隘说认为展示设计是指为特定场合或产品设计展示布置的过程，着重于展示效果的呈现和观众感受的引导。这种观点将展示设计局限于商业展览、博物馆展览、商品展示等领域，强调展示的功能性和美学效果。显然，这种说法是许多年前提出的，在今天看来其学科范围过于窄小，已经不能适应当今社会发展和学科本身的发展要求。因为，当今的展示设计面临的设计类型比展览设计要广泛得多，而设计内容也明显系统化了。它不单单是视觉信息传递或空间造型的某一方面的设计，也不单单是关于展览的设计（见图1-3～图1-6）。

展示是展和示的复合词。"展"具有转动、伸张或放开、延伸、陈列、察看等多种语义，是指一种具有流动感的行为；"示"具有观看和接受两层意义。因此把展示仅仅解释为"陈列出来供人观看"是不全面的，其完整的语义应该是：清楚地陈列出来供人观看，并使人接受（见图1-1）。

进一步而言，展示具有阐述、解释和宣传、夸耀两种基本作用。展示的阐述作用是将隐藏或掩盖之下的某种观点、事物的意义揭露和显示出来，供人观看和接受，具有空间创造与组织的性质。展示的宣传作用表明展示是一种壮观的陈列、展出，以其范围、细节、经典、系统、美观、丰

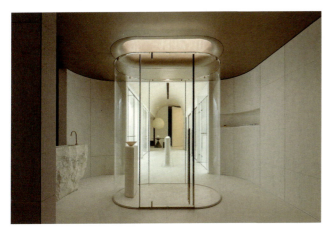
图 1-3　泛空间 Voodino 淋浴展厅

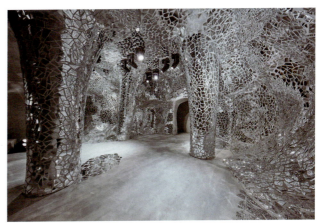
图 1-4　bureau betak 设计的镜面展示馆

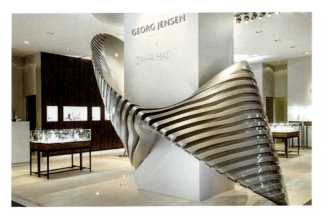
图 1-5　巴塞尔钟表展中的 GEORG JENSEN 展位

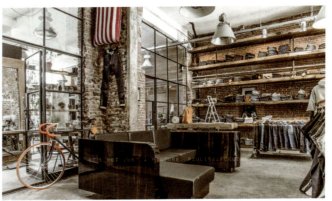
图 1-6　GOOD GENES STORE 牛仔服装店

而广义说则认为展示设计不仅包括上述狭隘说中的内容，还应该涵盖更广泛的范围。它强调展示设计是一种跨学科的设计实践，涉及空间设计、视觉传达、人机互动等多个领域，旨在通过设计手段有效传达信息、引导观众思考，并塑造特定的体验和情感。在广义的理解下，展示设计可以扩展到各种场景，如城市景观、社会活动、数字媒体等领域，具有更为广泛的应用和影响。因此，广义说是狭隘说的发展，也是近十多年来中国展示设计界大多数人所支持的说法。这一观点的负面影响是无限扩大展示的范畴，进而扩大了展示设计的范畴。

无论是狭隘说还是广义说，展示设计都是一门综合性的设计学科，既包含了对空间、形式、色彩等设计元素的运用，又涉及对观众心理、文化背景、社会环境等因素的考量。展示设计的核心在于通过设计方法以及新技术手段，创造出具有吸引力、感染力和参与性的展示环境，实现信息传递、情感共鸣和文化交流的目的。

1.1.2　合理的定义

展示设计是一种在一定时间和空间范围内，运用物品陈列、空间规划、平面布置和灯光控制等方式，集中向观众传递大量信息的设计形式。它是集多种功能、多种内容、多种形态的一种复合性设计类别（见图 1-7～图 1-9）。

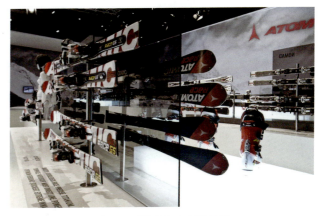
图 1-7　慕尼黑运动用品展

图1-8 2014年法兰克福灯具展

图1-9 上海EI FORCE沉浸式数字艺术展厅

展示设计服务于展示的功能，适合展示活动的应用。所以，展示设计的基本目的是创造合理的、视觉化的信息系统。展示设计的任务可概括为：创造良好的陈列空间和展示环境，创造最佳的陈列方式和展示形象，创造和谐的人机关系和人际关系。

因此，展示设计的核心在于以展品为主角，通过巧妙的设计手法，不仅展现展品本身的个性和特征，还要突出展品之间的内在联系，以及它们与展示主题之间的关系。这样的设计旨在达到特定的展示目标，如教育、启发、娱乐或促销，同时营造一个有吸引力的展示环境，增强观众的参与感和体验感。展示设计涉及的不仅是静态的空间布局，更是一个将空间和时间综合在一起的动态过程。在这个框架下，展示设计变成了一种开放与参与相结合的动态设计。它鼓励观众主动探索和参与，通过互动展品、多媒体展示、参与式活动等形式，增强观众的沉浸感和体验感。这种设计不仅是对物理空间的规划，更是对观众体验过程的设计，目的是让每位参与者都能从中获得知识、灵感或乐趣。

1.2 展示设计的发展历史

展示艺术的发展是一个漫长的过程，从原始的发自本能和精神要求的展示活动到现今，展示活动的形式、功能和内涵在不断地深化和丰富。随着社会经济的发展，展示艺术开始得到人们的普遍重视，逐渐形成一门实用的专业学科。

1.2.1 发展历史

1. 雏形期

展示艺术在人类社会发展史上确实有着悠久的历史。在原始社会阶段，人们对自然现象和力量缺乏科学认知，因此往往产生了对神秘事物的恐惧，导致了宗教迷信的出现（见图1-10）。在这种情况下，宗教活动中所使用的祭坛、图腾、神庙或佛寺等场所，实际上就是一种原始的博物馆，用来陈列宗教艺术品，如佛像、宗教画和雕刻艺术作品。当人类社会发展到封建社会，由于有了社会分工，进行产品交换的商业贸易也相应地发展起来，因此形成了集市。在集市上，人们把自己生产的各种物品展示于摊床之上供人挑选，这就是最原始的展览会。至少从封建社会中期起，就有了展卖商品的商店，店铺有专门的牌匾、商标与广告，有专用的货架、柜橱、徽号与招牌。

在巴比伦、古埃及、古希腊、古罗马和拜占庭

等国,很早就建立了博物馆,但以收藏艺术品为主。这些早期的展示场所和形式虽然与现代博物馆、展览会的形式有所不同,但它们为展示艺术和物品提供了一个场所和平台,反映了人类对于展示、交流和保存文化遗产的持续追求和需求。从古至今,展示艺术一直在不断演变和发展,成为人类文明发展史上的重要组成部分。

2. 发展期

在欧洲,自文艺复兴之后,资本主义经济得到发展,集市与庙会增多,随着考古学、自然科学、地质学与航海业的发达,在公元18世纪末以后,为适应资产阶级发展的需要,英、法、奥、捷、德等国先后出现了自然博物馆、地志博物馆、人文博物馆、工艺美术博物馆和科技博物馆等,其中,最著名的是1753年建立的"大英博物馆"(见图1-11)。欧洲的正式展览会于1799—1800年先后在法国巴黎和英国伦敦举行。展示设计作为一门学科,是从18世纪末,欧洲开办世界性的博览会时开始建立的。

展示设计的真正发展是从19世纪开始的。19世纪初,欧美出现了橱窗陈列和商品广告。工业革命的到来、社会生产力的提高、科学技术的进步,为举办国际性的展览提供了有利条件。

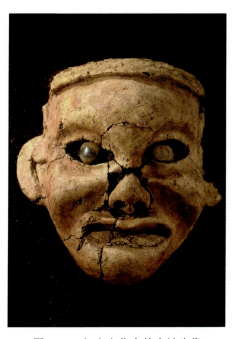

图1-10 红山文化中的女神头像

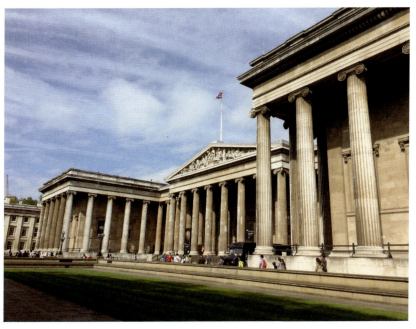

图1-11 大英博物馆

3. 成熟期

早在19世纪中后期,一些经济发达的国家在举办世界性的展示活动中获取了极大的实惠,因而各国争相举办,出现了一些混乱局面,这种混乱导致了浪费和办展效益的降低。为了控制一些经济发达国家纷纷举办世界性展示活动的混乱局面,使国际展示活动走上健康的良性循环轨道,1912年,在法国召开的国际会议上,制定了《国际博览会条约》。因为发生了第一次世界大战,这个条约一直未能生效。一战后,为适应世界性展示活动发展的新趋势,1923年由法、英、德等国发起,在法国巴黎成立了国际性展示组织——国际博览会办公署,1928年起草了《国际博览公约》,且沿用至今。

1.2.2 展示设计在中国的发展

根据史料记载,中国在商周时代,就开始有专门从事商业活动的商人,到春秋战国时期,出现了临淄、洛阳、邯郸等一大批商业城市,展示活动有了进一步的发展。唐宋时代,商贸有了更大的发展。宋代张择端的《清明上河图》形象地描绘了北宋年间汴京清明时节商业繁荣、店铺林立的热闹景象。画中大街小巷,店铺林立,酒店、茶馆、点心铺等百肆杂陈(见图1-12)。

图1-12 《清明上河图》局部

自北宋起,中国已经有了定期举办的商业性的庙会。如《东京梦华录》记载:"相国寺每月五次开放,万姓交易。大三门上皆是飞禽猫犬之类,珍禽奇兽,无所不有。"明清时期庙会更为盛行,在北京以隆福寺、护国寺最为有名。各种戏剧杂耍、民间手艺表演、风味小吃、商品交流一应俱全,令人目不暇接。集市、庙会的繁荣促进了商品的生产和流通,也促进了贸易的发展,虽然在商品展示的形式和技术手段上与现代展示相去甚远,但可以说为现代展示的形成和发展奠定了基石(见图1-13、图1-14)。

近代中国,由于资本主义商品的输入和民族工商业的发展,陆续出现了许多新的商业展示形式,如路牌广告、霓虹灯广告、街车广告、报纸杂志广告和其他印刷品(样本卡、带年画日历的月份牌等)广告相继在上海、天津等大城市出现,广告公司相继成立。清朝末年,我国有了中式的展览会和博物馆。1905年南京举办了第一届博览会,1919年故宫博物院开放。从1920年起,我国开始营造博物馆和展览馆。1932—1937年,青岛水族馆(见图1-15)、上海博物馆和南京博物馆正式建成,并在南京博物馆举办了"中国建筑展览会",共展出古代及近代建筑模型、图纸、材料和工具等1000余件。

图1-13 1900年周口太昊陵庙会

图1-14 清末庙会上的小摊

图1-15 1932年建成的青岛水族馆

20世纪50年代，我国建造了中国历史博物馆、中国革命历史博物馆、中国美术馆、全国农业展览馆、北京自然博物馆、地质部地质博物馆、中国人民革命军事博物馆、民族文化宫以及具有俄罗斯建筑风格的诸如北京展览馆、上海展览馆、武汉展览馆等众多展示场馆，为展示活动的开展提供了必备条件（见图1-16～图1-18）。

图1-16 中国革命历史博物馆

图1-17 北京展览馆

图1-18 北京自然博物馆全景照片

改革开放以后，我国的展示业得到了蓬勃发展，各种大型的百货大楼、自选商场、购物中心的出现，对展示陈列艺术提出了新的要求；纪念馆、民俗展览馆、微缩景观、儿童活动中心、自然保护区、人文保护区等层出不穷，扩大和丰富了展示的内涵；具有各种现代化设施、功能齐全的诸如北京雁栖湖国际会展中心、大连国际展览贸易中心、珠海展览中心、深圳国际展览中心、上海展览中心等展示建筑的不断涌现，加强了我国与世界展示活动的联系（见图1-19）。

图1-19 北京雁栖湖国际会展中心

1.3 人工智能在展馆中的发展

人工智能技术在展馆设计中的历史可以追溯到近几十年，随着技术的不断发展，人工智能在展馆设计中的应用逐渐成为一个重要的趋势。人工智能技术在展馆设计中的历史发展概括如下。

1. 20世纪中期至80年代的早期阶段

数字技术首次应用于展馆设计。这个时期的关键在于基础数字模拟和计算能力的引入，使设计过程更为精确和高效。计算机的运用为设计师提供了新的工具，但这仍然是一个初级阶段，尚未涉及智能化的元素。

2. 90年代至2000年代初

虚拟现实（VR）技术成为展馆设计的一项革命性发展。设计师开始使用VR技术，使客户能够在实际设计开始之前就体验到虚拟展馆。这为设计师提供了更加生动和直观的交流方式，为他们展示设计的可能性。

同时，这个时期也见证了专业软件的崛起，如AutoCAD等。90年代末期和2000年代初期，展馆设计过程中广泛采用这些专业软件，提供更多的设计工具。然而，尽管这些软件带来了一些进步，但仍然存在智能化和自动化方面的不足。

3. 2000年代至2010年代

智能化设计工具开始逐渐崭露头角。这一时期的关键是一些智能化设计工具的出现，利用人工智能算法帮助设计师生成更优化的设计。这包括自动布局、材料选择、照明设计等方面的智能决策，为设计师提供更多的创作可能性。

与此同时，数据驱动设计成为设计领域的一种重要趋势。数据分析和大数据的运用使设计师更好地理解观众的行为和参展者的需求，从而更加精细化地优化展馆设计。

4. 2010年代至今

机器学习和深度学习的兴起进一步推动了人工智能技术在展馆设计中的应用。设计软件能够通过学习大量展馆设计数据，提供更加智能的建议和优化方案，使设计过程更加高效和个性化。

增强现实（AR）技术的进步使设计师能够在现实世界中展示虚拟设计，为展馆设计增添了更为直观和沉浸式的体验。与此同时，物联网（IOT）的应用使展馆内的各种设备能够互联互通，实现智能化的展示和互动，提升了整体设计的互动性和智能性。例如，上海天文馆的"神话"厅（见图1-20），浮雕与幻影成像相映成趣，动静结合，从盘古开天辟地到牛郎织女，从大熊小熊到阿尔戈英雄，从太阳神阿波罗到土星萨图恩，讲述着古今中外的天文神话。观众通过手机可与画面进行互动，发现画面背后的惊喜。整个神话空间兼具展示与等候两种功能，观众可同时在此了解天象厅的表演时间安排。

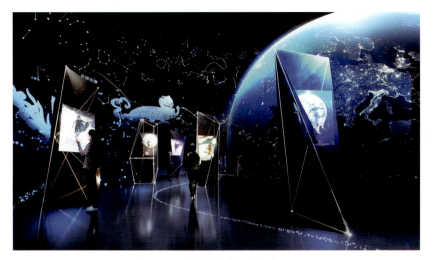

图 1-20　上海天文馆"神话"厅

总体而言，人工智能技术在展馆设计中的演进经历了从基础数字技术到智能化设计工具和数据驱动设计的跨越式发展，最终汇聚为机器学习、深度学习、增强现实和物联网等多种技术的综合应用。这些技术的不断创新和整合为展馆设计带来了更高效、智能和个性化的可能性。

上海天文馆官方视频

课件

课堂小结

第2章 展示设计的特征及类型

展示设计的特征

展示设计的类型

2.1 展示设计的特征

展示设计的特征可以根据展览的目的、内容和受众群体的需求而有所不同。但一般来说，展示的特征包括几个方面：综合性、实物性、开放性、展销结合性；而展示设计的特征也包含以下内容：设计内容的综合性、思维方式的复合性、团队的合作性。

2.1.1 展示

1. 综合性

展示是一种综合性的表现形式，它将视觉和听觉元素融合在一起，呈现出二维、三维和四维的物质形态。作为一种重要的表达方式，展示不仅仅展现了物质的表面，更展示了其内在的复杂性和多样性。通过运用多种技术手段，如工程学、电子学、激光技术等，展示能够将物质的形态和特性完美地展现出来，为观众带来丰富的视听体验（见图2-1）。

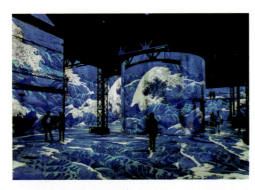

图2-1 巴黎光影博物馆：日本梦浮世绘大型沉浸式展览

巴黎光影博物馆—日本梦浮世绘大型沉浸式展览

2. 实物性

在展示中，实物具有独特的优势。首先，实物具有高度的真实性，能够直接呈现出展示的主题和内容。其次，实物具有极强的吸引力，能够引起观众的兴趣和注意。此外，实物还具有直观性和易于理解的特点，能够帮助观众更快地理解展示的内容（见图2-2）。

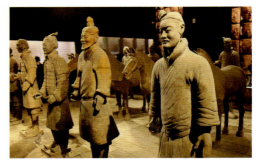

图2-2 陕西省博物馆内的文物展示

3. 开放性

开放性特征主要通过两个方面体现：透明度和参与度。在展示活动中，大多数展品都可以供人们参观、询问和索取相关资料（见图2-3）。而当观众进入展示的特定空间后，可以通过多种方式，如五官体验和亲自动手，以获得真切、实在、丰富的印象（见图2-4）。这种开放性的表现不仅可以提高观众的参与度，也能够增加展示的互动性和吸引力。因此，在展示设计中，设计师应该重视开放性的考量，以满足观众的需求，并创造出更具吸引力的展示效果。

图 2-3 展会中的开放空间

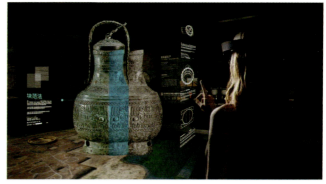
图 2-4 盘龙城遗址博物馆 VR 体验区

4. 展销结合性

展销结合性是指通过展览等方式销售商品。这一特征在贸易性展示中尤为明显,现在的一些博物性展示也逐渐具备了这种特征。因此,在世界性博览会上,许多参展国家和企业集团的参展项目和方式都潜藏着经济和贸易开发的目的。展销结合性的实施,能够有效提高商品的知名度和市场占有率,达到经济增长和贸易发展的目的。它不仅是一种有效的销售手段,也是一种重要的宣传和推广方式(见图 2-5)。

图 2-5 米其林专用橱柜:嘉格纳电器展厅

2.1.2 展示设计

1. 设计内容的综合性

首先,展示设计是一种糅合了空间性设计和平面性设计的综合性设计。它不仅涉及空间的造型,还涉及平面的设计(见图 2-6、图 2-7)。设计师在展示设计中需要考虑空间的围合和展具的架构,以及版面的设计、传播形象的建立和广告的发布。因此,展示设计包含了室内设计、工业产品造型设计和视觉传达设计中的多种形式,如空间设计、家具设计、灯光设计、企业形象(CI)一体化设计和广告设计等。展示设计的综合性特征使其成为一种多学科交叉的设计类型,需要设计师具备多方面的知识和技能。

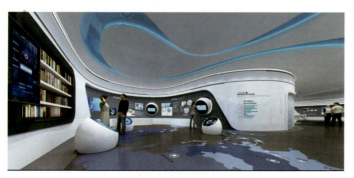
图 2-6 科技体验馆草案,北科

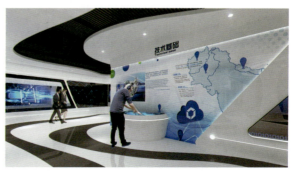
图 2-7 枣庄物联网智慧产业园展厅深化设计方案

其次，展示设计不仅仅是一种表现形式，更是一种信息传递和造物活动的综合规划和实现。基于展示的基本概念，设计师的核心任务就是规划和实现信息传递（见图2-8）。如果展示缺乏信息传递，或者与其他设计形式无异，展示就会变得毫无意义。同时，造物活动也是设计师面临的最现实的任务，它需要我们不断创造出新的、有意义的展示设计。这不仅仅是一个技术活动，更是一种创作过程。因此，展示设计不仅仅是展示美学，更是展现出设计师的才华和创造力。展示的信息传递目标是以造物活动来具体实现的（见图2-9）。

图2-8　美国史密森尼国家自然历史博物馆

图2-9　展会中信息与道具的完美结合

2. 思维方式的复合性

展示设计师的思维方式可以被看作一种复合性思维，与其他设计师的思维方式相比，它更加综合和细致。这种思维方式的复合性主要表现在两个方面。

一是图形思维和造型思维相结合的思维方式。图形思维是指在平面设计中使用点、线和面以及它们的组合方式。这种思维方式在展示设计中是必不可少的，因为它是进行版面设计和象征形象设计的主要依据。而造型思维则更多关注立体意义上的体和空间结构（见图2-10）。展示设计师在进行展台设计和展品陈列时，同样需要依赖这种思维方式。事实上，无论是版面设计、象征形象设计，还是展台设计和展品陈列，都是平面和立体的结合体。换句话说，版面设计是建立在展台设计的基础上，而展台的造型必须符合版面的要求。此外，在实际应用中的象征形象既有平面的表现形式，也有立体的表现形式。因此，可以说展示设计师的思维方式必然是图形思维和造型思维方式的复合。

图2-10　某展位局部设计

二是逻辑分析思维、形象思维和发散性思维相结合的思维方式。这种思维方式通过对概念进行剖析，从而获得新的概念。在这一过程中，设计师需要借助概念、判断和推理来进行思考和完成设计。由于展示是由多个子系统组成的系统结合体，设计师对展示及其内容的认识需要经历多次思维过程。形象思维和发散性思维是展示设计师常用的两种思维形式。形象思维主要用于造型设计，起点是审美感知，通过联想、想象和幻想来形成审美意象。而发散性思维则是指设计师不依赖常规，寻求变异和多种答案的思维方式。它要求设计师沿着多个方向思考，重组眼前的信息和记忆系统中的信息，以达到创新的目的。展示设计师的创作过程就是通过形象推演、合理发挥想象力和创造力来呈现审美意象的过程。无论是展示空间、展台形象还是其他形式的展示，都是设计师运用形象思维和发散性思维的结果（见图2-11）。这种思维方式既能满足审美需求，又能追求创新，是展示设计师不可或缺的重要能力。

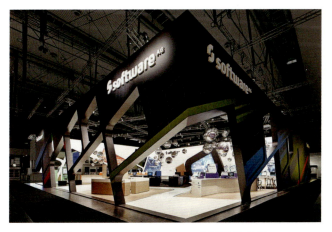

图 2-11　SOFTWARE AG 公司展位设计

总之,展示设计思维是复合性思维。它要求设计师在设计过程中运用逻辑分析思维,形成对设计项目的基本认识。同时,形象思维和发散性思维也是展示设计师必备的创造性思维方式和方法。形象思维指的是设计师通过特殊的形象来表现一般意蕴,它不可脱离具体的形象,也不能忽略事物的现实形态(见图 2-12)。而发散性思维则是设计师追求新颖与独特的思维工具。对于一位设计师来说,这三种思维方式都是不可或缺的。它们之间并非相互排斥,而是相辅相成的关系。逻辑分析思维、形象思维和发散性思维共同协作,为设计师提供了全面、多角度的思考方式,从而帮助他们创作出更具艺术性与创新性的展示作品。

图 2-12　第 23 届中国国际医用仪器设备展览会上联影公司展位

3. 团队的合作性

展示设计强调设计师团队的合作性。与其他设计类型相比,展示设计更注重设计师之间的合作精神,这也可以从图 2-13 中看出。在大型的展示设计活动中,不同类型的设计师会产生不同的设计内容和形式碰撞,这是必然的也是经常发生的现象。从纵向来看,展示设计活动需要空间方面的设计师、造型方面的设计师以及视觉传达设计方面的设计师共同参与。而从横向来说,整个展示空间由许多不同的展位构成,这些展位往往由不同的参展方和展示设计师完成。因此,展位的外观必然会呈现出各种各样的风格,统一并协调这些展位成为展示设计的主题之一。展示设计中的团队合作性是不可或缺的,它能够充分发挥不同设计师的专业知识和技能,为观众呈现出一场精彩的展示。

图 2-13　每个优秀的展示设计都是团队合作的结果

2.2　展示设计的类型

随着社会的进步,展示设计正日益发展,其主题也越来越丰富,功能也日趋多元化,形式也日渐多样。特别是高科技展示手段的综合运用,使展示设计的范围更加广泛。因此,展示设计已成为一门

不可忽视的综合性学科。它的分类方法也有所不同，一般可以分为以下几类。

2.2.1 展会设计

展会设计是一种通过规划和布置展览空间，利用展示手段来展示展品或服务，吸引观众、提升品牌形象和促进交易的活动。它主要包括展览会、展销会、交易会和博览会。展会设计也是一个综合性的概念，涉及展览策划、展示设计、展览搭建以及展会运营等多个方面。它旨在通过精心设计的展示空间和吸引人的展示手段，使展品或服务能够更加生动地呈现在观众面前，从而引起观众的兴趣和关注。展会设计的主要目的是达到提升品牌形象、吸引潜在客户和促进交易的效果。同时，展会设计也是一种重要的市场推广手段，可以为企业带来更多的商机和商业价值。

展会的分类方法可概括为以下几种。

1. 按展览动机与机能分类

（1）观赏型展会是指以观赏为主要目的的展览。它包括各类美术作品展、毕业设计展、文物展、珍宝展、民俗风情展等。这些展会不仅可以让观众欣赏到优秀的艺术作品，还可以展示不同文化的风貌和特色等（见图2-14）。

（2）教育型，包括各类成就展、历史展、古传展等（见图2-15）。

图2-14　某高校教学成果展

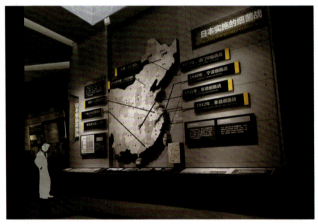

图2-15　侵华日军罪证陈列馆方案

（3）交易型，包括展销会、交易会、洽谈会、博览会等（见图2-16）。

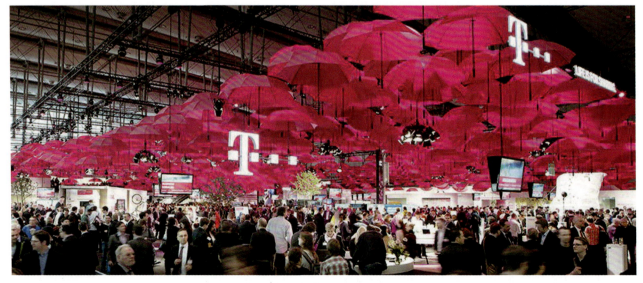

图2-16　2014年汉诺威工业博览会德国电信展区

（4）推广型，包括各类科技、教育、新材料、新工艺、新设计、新产品的成果展（见图2-17）。

图 2-17 推广型的科技展览

2. 按展览内容分类

综合型展览、专业型展览、展览与会议结合型展览、经贸展览、命题性展览、人文自然展览。

3. 按展览手段分类

实物展览、图片展览、综合性展览（见图 2-18～图 2-20）。

图 2-18 陈列实物的茅台展厅

图 2-19 某党建展厅图片展

图 2-20 既有实物又有图片的综合展位

4. 按参展者地域分类

地方性展览、全国性展览、国际性展览。

5. 按展览规模分类

巨型展览或大型展览，中型展览，小型展览或微型展览，国际级、国家级、省部级、地方级展览。

6. 按展览时间分类

固定的长期性陈列、短期的临时性陈列、定期持续展出、不定期展出。

7. 按活动方式方法分类

固定展览、流动展览、巡回展览、可以组装的展览等。

2.2.2 商业展览设计

商业展览作为展示设计的重要组成部分，在商业领域扮演着至关重要的角色。商业环境设计则是指专门为各类商场、商店、饭店、宾馆、酒吧、画廊等商业销售空间和服务空间而进行的展示设计工作。它不仅仅是为了美化空间，更重要的是为了吸引顾客、提升销售额和增强品牌形象（见图 2-21～图 2-24）。

第 2 章 展示设计的特征及类型

图 2-21　商业展示空间（1）　　　　　图 2-22　商业展示空间（2）

图 2-23　商业展示空间（3）　　　　　图 2-24　商业展示空间（4）

通过对展示空间进行设计和规划，综合运用展示道具、照明和色彩，可以有效地突出商品特色、传递商品信息、促进商品销售、实现赢利的目的。

在室内装修设计中，选用适宜的材料、工艺和形式至关重要。除了保持整体风格的一致性，还需注重软装饰的协调和统一，以营造温馨、吸引顾客的环境。商店的主要功能是展示和销售商品，因此陈列道具的造型、色彩和尺度应与室内空间装修相协调，从而突出商品、便于顾客购买。同时，界面的色彩处理也应有助于突出主题，照明设置要有主次，避免眩光。广告招贴设计应醒目、协调，能够展示商品、引导顾客购买。店面橱窗设计要具有新颖独特的吸引力，同时与店面整体展示环境相协调。在安全方面，要考虑防火、防震、防潮和防盗等问题，采取相应的措施保障顾客的安全。此外，交通标志、方向标牌、安全出口、各楼层的功能分区和平面图设计也应注意突出、醒目，室内空间还需配备独立的应急照明系统。最后，合理的空间规划和人流动线布置也能避免人流的大量交叉，避免拥堵。总之，一个好的商业展览设计应该综合考虑各个方面，营造舒适、吸引人的环境，让顾客留恋并愿意再次光顾。

2.2.3　博物馆陈列设计

博物馆是传播科学技术知识、推广青少年思想教育、展示设计成果的重要场所。它主要分为科技馆（如中国科学技术馆、国家科技中心）、历史博物馆（如中国国家博物馆、艺术史博物馆）、专业博物馆（如钱币博物馆、地质博物馆）、名人纪念馆（如鲁迅博物馆、齐白石纪念馆）、自然博物馆以及民俗物产博物馆（见图 2-25～图 2-28）。这些博物馆的陈列展示具有四大功能，包括信息收集、学术研究、专业讲解和观赏教育。它们的社会价值主要在于为学术研究和社会教育提供良好的环境和条件。通过陈列展示，博物馆能够传播知识、引导思考、唤起公众对历史、文化和自然的兴趣。因此，博物馆也被视为青少年教育和社会文化的重要组成部分。

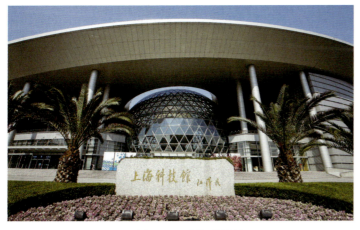

图 2-25　上海科技馆

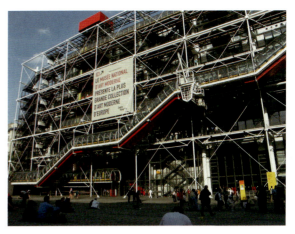

图 2-26　法国蓬皮杜艺术中心

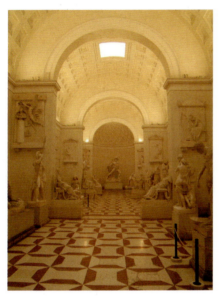

图 2-27　卡诺瓦石膏像博物馆展示空间

图 2-28　博物馆展示空间

博物馆展示设计与普通的展览有着明显的区别。它不仅要求具有高水平的技术和艺术性，更需要注意陈列的合理性和严谨性，以展现展品的真实面貌。对于展览的设计，需要注意陈列的密度、逻辑秩序性和展品的连贯性。选择合适的布局方案和参观路线，采用"流水线"式的陈列方式，既可以避免参观者的少看和漏看，也能提高参观效率。在以历史为主题的展览中，参展路线应该有明确的顺序和连续性。同时，展览的主题也需要确定，整体色调宜柔和、淡雅，以营造恰当的空间氛围。艺术形式也应符合时代风格和主题特色，照明要避免眩光。在展示空间中，可以设置休息室和休息座椅，为参观者提供休息的场所。也可以布置适量的绿化植物，改善小气候，让参观者心情舒畅。考虑到博物馆所展示的物品都是珍贵的历史文物和文献，因此也要充分考虑展品的保护和安全问题。

2.2.4　视听展演设计

视听展演空间的设计涵盖了多种场所，如剧场、电影院、歌剧院、报告厅、礼堂、影视舞台、歌舞厅等，其主要功能是为表演活动提供舒适的环境（见图 2-29～图 2-32）。在设计过程中，需要考虑室内装修风格的营造、装修材料与色调的选择、照明光源的搭配以及道具布景的装饰，以满足特定的使用要求。例如，音乐厅对音色、音质有更高的要求，以提供更好的听觉享受；而歌舞、杂技等演示空间则更加注重满足观众的视觉需求。不同场所的特点需要在设计中得到反映和侧重，通过优秀的设计，人们可以在传达和接收信息的同时，获得艺术上的视觉、听觉等感官享受。因此，视听展演空间的设计是一项重要的任务，需要兼顾多方面需求，以创造出令人满意的空间环境。

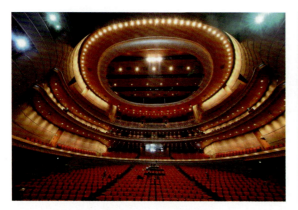

图 2-29　国家大剧院歌剧院

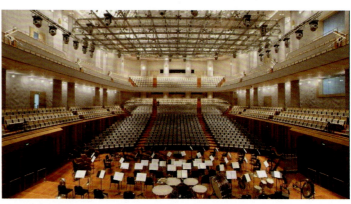

图 2-30　国家大剧院音乐厅

图 2-31　某演唱会现场的灯光设计

图 2-32　某演唱会现场的视听效果

2.2.5　旅游展示设计

旅游环境是指由自然风景和人文景观共同构成的环境,它包括历史文化古迹、古建筑、民族风情区、旅游观光点、植物园、动物园、自然保护区等(见图 2-33～图 2-36)。这些环境的规划设计和布置对于旅游业的发展至关重要。在设计旅游环境展示设计时,必须注重环境保护和生态平衡,同时也要注意保护好文物古迹和各类观赏品,不破坏自然景观,不破坏原有的环境格调。我们不能因为建设现代文明而毁掉古老文明,而是要突出民族特色和地方特色。不同的旅游环境拥有不同的个性,如风景如画的漓江和雄伟壮观的万里长城。因此,在设计时必须使其具有独特的观赏价值。

图 2-33　山西应县木塔

图 2-34　苗族建筑群

图 2-35　威海神雕山野生动物园入口

图 2-36　黑龙江扎龙国家级自然保护区

2.2.6　庆典礼仪设计

庆典礼仪设计是指为各种节日庆典、礼仪活动、纪念活动等所进行的空间环境规划布置和装饰设计工作（见图 2-37～图 2-40）。它涉及的范围很广，包括奥运会、残奥会的开、闭幕式，传统的节日庆祝活动，结婚、毕业典礼，开业庆典，纪念先哲的活动等。其主要目的是通过美化展示环境来营造热烈的氛围和情调。比如，对节庆活动的平面布局规划，悬挂彩旗标语、装饰霓虹灯、陈设花卉植物、彩车、仪仗队、文艺表演、燃放焰火等，可以创造出浓厚的节庆氛围。庆典礼仪设计的重要性不言而喻，它不仅能够为活动增添色彩，更能够提升整体的氛围和效果，使参与者充分感受到活动的喜庆和热闹。因此，无论是在大型的国家庆典还是小型的家庭聚会，都需要进行精心的礼仪设计，以达到最佳的效果。

图 2-37　某地元宵灯会

图 2-38　北京奥运会开幕式烟花

图 2-39　参加国庆的彩车

图 2-40 某商场开业典礼现场

2.2.7 世博会

世界博览会（简称世博会）是现代展示的一种主要形式，它由一个国家的政府主办，多个国家或国际组织参加，旨在展示人类在社会、经济、文化和科技领域取得的成就。这一国际性大型展示会的特点在于举办时间长、展出规模大、参展国家多，具有深远的影响和意义。

世界首次国际博览会是1851年在伦敦的海德公园举办的"万国工业品大博览会"。此次博览会由英国皇家工艺协会主办，主席是维多利亚女王的丈夫阿尔伯特亲王。为了举办此次世界博览会，海德公园建造了一座巨大的展厅，由英国建筑师约瑟夫·帕克斯顿（Joseph Paxton）设计，是一座创新性的建筑，被称为"水晶宫"（见图 2-41）。这座展厅采用了当时先进的玻璃和钢结构技术，曲线优雅，空间透明，犹如一座巨大的温室，充满了光线和空气，为展品提供了理想的展示环境。该展厅长563米，宽124.4米，高20.13米，建筑面积达到70 000平方米。这座展览建筑创造了广阔的透明空间，超越了传统建筑的界限。随后，欧洲举办的博览会几乎都采用铁架玻璃结构，以解决陈列和采光问题。伦敦博览会吸引了超过600万人次的参观者，获得了巨大的成功。

伦敦博览会之后，展览活动的形式被固定下来，人们对大众传播和交流媒介的需求也变得更加强烈。世界博览会成为展示各国成就、促进文化交流和经济合作的重要平台，也为世界的发展和进步做出了巨大的贡献。

总的来说，世界博览会是一个充满魅力和惊喜的国际盛会，它不仅展示了人类的智慧和创造力，也加深了各国之间的了解和友谊，为全球的发展带来了积极的推动力。

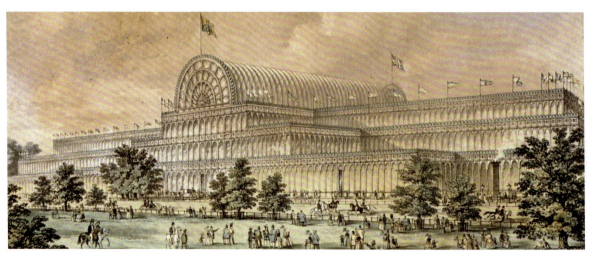

图 2-41 水晶宫

自18世纪70年代以来，世界博览会已经连续举办了40多届（见图2-42～图2-47）。作为世界性的盛会，世界博览会不仅是展示最新科技成果的平台，更反映出人类社会发展的重要历程。从产业革命开始，到工业革命的兴起，再到以电力、化学制品和汽车为标志的第三次工业革命，以及目前以网络技术、生物工程和高新技术开发为标志的信息革命，世界博览会见证了人类科学的进步和世界经济的发展。

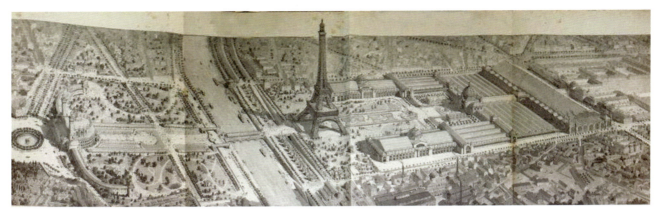

图2-42　1889年法国巴黎国际博览会鸟瞰图

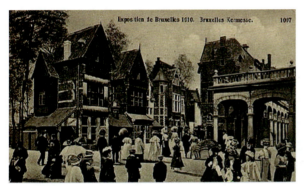

图2-43　1910年比利时布鲁塞尔世博会

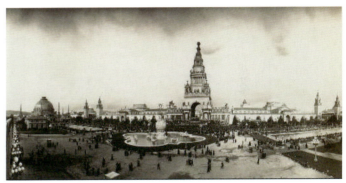

图2-44　1915年美国旧金山博览会

图2-45　1958年比利时布鲁塞尔世博会上原子模型塔

图2-46　1967年加拿大蒙特利尔世博会

自1928年国际展览局（BIE）成立后，世博会的申办城市就被要求提出一个明确的主题。从1933年美国芝加哥博览会开始，每届世博会都有明确的主题，主办者和参展者为了实现主题的一致性，付出了大量的努力。无论是综合性还是专业性的博览会，其主题都紧密跟随时代的发展。进入现代社会后，主题更成为世博会成功与否的关键因素之一。21世纪举办的几次世界博览会更是突出主题特色，

体现了时代的进步。

我国最早以官方名义参加的国际性展览会是1904年的圣路易斯国际博览会,其间展出了北京颐和园的模型。迄今为止,我国已经参加了12次世博会,且我国于2010年成功主办了中国上海世界博览会(见图2-56),主题是"城市,让生活更美好"(见图2-48～图2-55)。

图2-47　1974年美国斯波坎世博会开幕现场

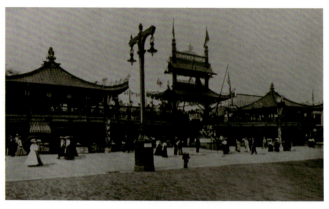

图2-48　1904年美国圣路易斯世博会上的中国馆

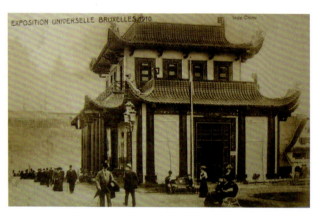

图2-49　1910年比利时布鲁塞尔世博会中的印度支那馆

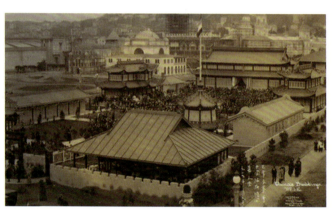

图2-50　1915年美国旧金山世博会中国馆全景

图2-51　1933年美国芝加哥世博会中国馆前的牌楼

图2-52　1982年美国诺克斯维尔世界博览会中国馆

图 2-53　1992 年西班牙塞维利亚世博会中国馆

图 2-54　2000 年德国汉诺威世博会上的中国馆

图 2-55　2005 年日本爱知世博会上的中国馆

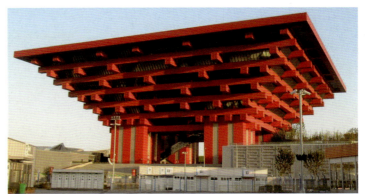
图 2-56　2010 年上海世博会中国馆：东方之冠

课件

课堂小结

第 3 章 展示空间设计

视觉艺术设计

功能分区与动线设计

展示空间视线

展品陈列手法

展示设计中的人机工学

实训

3.1 视觉艺术设计

3.1.1 形式

展示设计总是以在有限的时空中最有效地传递信息为目的。因此，在进行设计时，不仅要充分考虑展示环境本身的特点，也要合理设计展示对象的陈列形式。"展示设计与其他设计一样，是在平面构成、色彩构成和立体构成原理的基础上，通过对展示空间中视觉心理和艺术心理的研究，形成相对完整的设计原理和法则。"[①]这些原理和法则旨在最大限度地吸引观众的注意力，从而有效传达信息。因此，展示设计不仅仅是简单的设计，更是一门科学，需要深入研究和探索。

1. 点的应用

点是形态构成中最基本的要素，它是相对比较小且集中的形态。点可以有大小、形状和面积。在展示空间中某个元素是否被看成点，并不取决于它自身的形状和大小，而是看相对于它所处的空间来说是否足以形成点的存在。

1）单点

单点在空间中具有突出的特点，能够吸引人的注意力。它具有收缩效应，当位于空间中央时，会给人一种稳定、静止的感觉，而偏离中心时，会产生动感。无论在什么环境下，单点都能够吸引人的注意力。单点的特点不仅仅局限于特定环境，它能够在任何环境下都起到引人注目的作用。所以，在设计中，单点的运用是非常重要的（见图3-1）。

2）双点

双点指的是两个大小相同的点，它们通常会让人联想到线，这是因为空间张力的存在。如果两个点的大小不同，较大的点会先吸引人们的注意力，接着是较小的点，从而形成视觉效果，就像在起点和终点之间画了一条线一样。这种现象在视觉感知中起到重要作用，因为它可以帮助我们更快地把注意力集中在重要的区域。对于艺术家和设计师来说，双点也是一种重要的视觉元素，可以用来创造出各种有趣的视觉效果。总的来说，双点是一个有趣且影响力强大的现象，它在我们的日常生活中无处不在（见图3-2）。

图3-1　单点容易形成视线的焦点

图3-2　双点在展示空间中的运用

① 吴晓燕.浅谈点、线、面在展示设计中的应用[J].太原大学教育学院学报，2013，31（1）：112-114.

3）多点

空间中存在许多点，它们可以排成线状或围合成面。不同排列方式和点的大小、颜色、形状可以产生丰富多彩的视觉效果。这种现象被称为点阵空间组织，在艺术设计中被广泛应用。它不仅影响空间的外观，还能够带来不同的感知体验。传统的排列方式可以创造出有序稳定的感觉，而无规律排列则能够产生动感和流动性。除了排列方式，点的大小、颜色、形状也会影响空间的效果。因此，点阵空间组织是设计师必须深入了解并灵活运用的重要手段，它能够为艺术设计带来丰富的表现效果（见图3-3～图3-5）。

4）点群

点群可以被理解为足够密集的相同的点。点的密集靠近，形成了线的感觉，点的间隔越小，它的线化就越明显，从大到小的线化的点群，产生从强到弱的运动感，因此点群能加强空间变化效果。密集的距离、相同的点会形成面，随着点的大小、疏密变化很容易产生由近到远的深度感（见图3-6）。

图3-3　多点在墙面上有序排列的效果

图3-4　多点在橱窗展示中的运用

图3-5　多点在顶面的运用

图3-6　用展品组成点群来装饰墙面

2. 线的应用

线是我们日常生活中常见的一种图形。它可以被看作点在运动时留下的轨迹。相比单一的点，线的表现形式更加多样，可以有粗细不同、实虚变化、速度迟缓或流畅等变化。这些变化常常会给人带来方向感和运动感，从而影响我们的心理感受。在构成图案时，线主要分为直线和曲线两种形式。

1）直线的运用

直线在几何学中是两个端点构成的无限延伸路径，代表着最短距离，具有强烈的视觉张力。在设计领域，直线是最常用的视觉元素之一，能有效展示秩序与统一，给人明确的视觉印象。不同排列的直线能营造出不同的视觉效果，如按秩序排列的线能统一整个平面，水平的线能吸引视线，垂直的线能分隔画面、限定空间。因此，在设计中，直线的应用至关重要，它能传达设计意图，营造多样的视觉效果，带来不同的感受。因此，直线是不可或缺的设计元素（见图3-7、图3-8）。

图 3-7 展示空间中直线的运用

图 3-8 直线的运用使空间富有秩序感

2）曲线的运用

从造型的角度来看，曲线具有变化、自由、活跃的特点。在展示空间中，合理运用曲线可以改变单纯直线带来的冷峻、严厉气氛，丰富空间整体效果，创造出节奏和韵律变化的效果（见图 3-9、图 3-10）。

图 3-9 曲线的运用使空间富有动感

图 3-10 顶面设计中曲线的运用

3. 面的应用

面是线的移动轨迹，是相对比较宽大且薄的体。面的最大特征是可以辨认形态，具有理性和量感。面是展示设计中常用的设计元素，面的不同观察角度、不同材质和不同的构成手法等都会给人带来不同的视觉感受。面总体上可分为平面和曲面两大类，平面又可进一步分为几何平面和自由平面。曲面和自由平面的构成形式随意、灵活，可以产生丰富的视觉效果，而几何平面具有简单、明了的特点，这里仅就几种常见的几何图形进行阐述。

1）圆形在展示中的运用

从几何学的角度来说，圆是一个被无间断曲线所包围的形状，其曲线上每一点到中心的距离均相等。在展示设计中，圆形被广泛运用，具有十分重要的作用。它可实可虚，具有很好的适应性和协调性（见图 3-11、图 3-12）。在以方形平面形成的展示背景上使用圆形作为视觉中心，可与背景等形成强烈的对比。

2）三角形的运用

三角形在视觉展示中被广泛运用，可产生丰富的视觉想象和对比效果（见图 3-13、图 3-14）。水平放置的三角形呈现出稳固而庄重的视觉效果，常用于道具形式或版面设计；而倒置的三角形则具有不稳定的状态，视觉冲击力强，容易吸引视线。通过使用不同角度的三角形，可以使视觉效果更加生动。

图 3-11　上下呼应的圆形顶面与地面设计

图 3-12　圆形在顶界面中的运用

图 3-13　三角形在展示空间界面中的运用

图 3-14　三角形作为立柱在空间中的运用

3）矩形的运用

矩形在设计中是一种十分常见的形状，它具有多变的特点，可通过用大小不同的矩形与立方体相结合，产生丰富多样的变化形式。这种手法在展示中经常被用来作为某一内容的外框或界限，同时也可以作为背景来营造一种正式的氛围。通过运用矩形，设计师能够有效地展现出展示内容，同时也能够满足观众对于展示的期待。因此，矩形的运用在设计中具有重要的意义，能够为展示增添更多的视觉效果（见图 3-15、图 3-16）。

图 3-15　矩形在顶界面中的运用

图 3-16　展厅中矩形分割墙面的设计

4. 体的应用

体是占据三维空间的实物，由长度、宽度与深度共同组成三度空间，具有体积、容量、质量等特征，从任何角度都可以通过视觉或触觉感知体的客观存在，使人产生强烈的空间感。体所塑造的形态具有充实、厚重和稳定感。体的构成方式有变形、组合和切割三种，通过它们可以创造出形式多样的空间形态（见图 3-17～图 3-22）。

图 3-17　长方体在展会中的运用

图 3-18　位于展厅顶部的圆环体

图 3-19　展会中体的变形

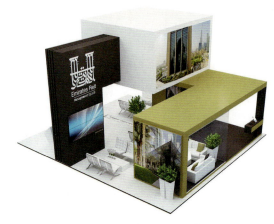

图 3-20　体的组合在展示空间中的运用

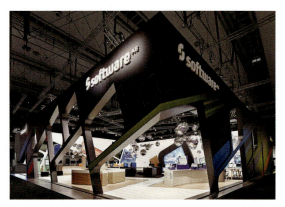

图 3-21　体的切割在展会中的运用

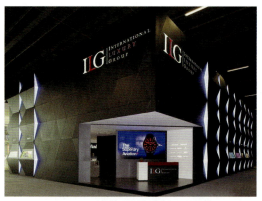

图 3-22　展会中体的切割与变形

3.1.2　色彩

1. 色彩设计原则

当参观者第一次进入展馆时，色彩营造的空间氛围会给他们留下强烈的印象。优秀的展示色彩设计具有强大的视觉吸引力，能够完美展现展示空间的艺术魅力。然而，由于不同地区、民族、文化传统对色彩的象征意义和偏好存在巨大的差异，色彩设计也成为展示设计中较为具有挑战性的一个方面。因此，展示空间的色彩设计需要借助专业知识，兼顾地域文化特色，以达到最佳效果。

一般来说，展示空间的色彩设计需要遵循以下几个原则。

1）突出主题

运用色彩表达某种情调与气氛，要根据展示的主题思想内容来设定色彩的基调，在保证主题色调突出的前提下，可以选用几种辅助色（见图3-23）。

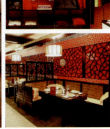

图 3-23　用红色突出中式主题的展示空间

2）基调统一

为避免单调呆板的视觉效果，展示空间的色彩设计通常要有适当的对比关系，但色彩对比不宜过于强烈，要保证整体基调的统一（见图 3-24）。

3）服务观众

展示色彩设计要充分考虑参观对象特别是目标观众的生理、心理等方面的特点，以及各种色彩给他们带来的不同情感和反应（见图 3-25）。

图 3-24　在基调统一的前提下存在一定的色彩对比

图 3-25　高纯度的色彩与白色搭配：营造出清新明快的气氛

4）慎用彩色光

使用彩色光可以增加展示空间的趣味性和层次感，但同时也会改变物体的颜色，使人做出错误的判断，影响人们正常的参观。

2. 色彩设计方法

展示空间的色彩设计旨在创造一个统一而个性化的和谐整体。在保证整个展示空间色调协调统一的同时，也要注重展区展位的独特性。这样可以更好地突出每个展区的特色，使整个展示空间更具吸引力。展示空间的色彩设计要既有连续性又有差异性，形成一种富有韵律的色彩节奏。针对展示色彩的设计主要包括展示空间基调色设计、展示分区主体色设计、展示摊位强调色设计三个方面。

1）展示空间基调色设计

展示空间的色彩基调设计是展览设计中至关重要的环节。它并不仅仅指单一的色调，而是在整体色彩统一的基础上，通过多种色调的运用来体现展示空间的特色。在保持整体基调统一的前提下，巧妙处理各展区色彩的渐变、过渡和对比关系，使之呈现出富有韵律的节奏感，从而营造出更具吸引力的展览氛围（见图 3-26、图 3-27）。"展示空间色彩的主调主要是根据展示的主题来确定的，比如历史性题材的展览一般采用厚重、沉稳的色调作为色彩基调，以反映历史变迁的沧桑感。而商业性的展览活动大多采用中性、柔和的色调，以突出展品，刺激观众的消费欲望。"[①]

2）展示分区主体色设计

展示分区主体色设计是指在大型展会的分馆、博物馆的分厅、商场的分层等较大空间区域中，运用色彩来影响参观者的情感和思想，进而达到更好的展示效果。这些色彩不仅仅是简单的装饰，而且能够快速地作用于人的心理，引起参观者的情感共鸣，从而增强对展示内容的感知和理解。在展览设计中，色彩的使用是非常重要的。它能够营造出不同的氛围，突出展览空间的个性。通常，我们会根据各个展区的展品特性、展示目的以及目标受众等因素，确定一种独特的色彩效果，与其他展区形成差异。比如，室内布艺类展品讲究清洁、温馨的感觉，其展区可以选择白色、浅暖色等淡色系列作为主色调；男士正装要体现男性庄重、稳定、成熟等特点，其展区相对要沉稳一些，一般选择棕褐、深蓝等偏深色调作为主色（见图 3-28、图 3-29）。

① 王川. 展示设计中的色彩研究 [J]. 剑南文学（经典教苑），2013（7）：185.

图 3-26　以低调色为色彩基调的展示空间　　　图 3-27　整体基调统一与多样化

图 3-28　以暖色系作为主色调的糕点展　　　图 3-29　以蓝白色系作为主色调的化妆品展区

3）展示摊位强调色设计

展示摊位是指较小范围内的展示空间，通常是每个参展商自己的展示区域，其色彩设计在整个展示空间中具有显著的强调作用，突出展位的特色和个性。色彩设计是展示摊位的核心所在，其重要性不言而喻。展示色彩设计需要充分考虑陈列空间的大小和特点，以及参展商的个性和特色，从而达到最佳的展示效果。展示摊位的色彩设计需要充分考虑，以展现企业的专业形象和吸引力。其中，最关键的是选择适合企业的标志色及其延伸色彩作为主要色调，形成整体的统一和谐。这样不仅能让展位与其他展位有所区别，还能营造出独特的视觉环境（见图 3-30、图 3-31）。例如，中国电信的企业形象色是蓝色和白色，其展位主色调也以蓝、白两种主题色为主装饰。

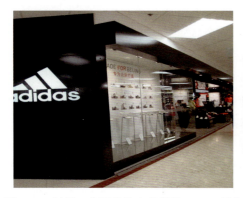
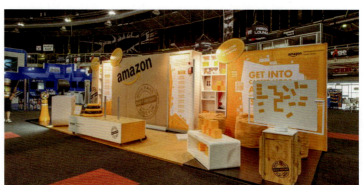

图 3-30　以黑、白两色为主色调的 adidas 展位　　　图 3-31　以白色和黄色为主色调的亚马逊展位

3.1.3 材质

在当代展示设计中,材质的合理运用是一个重要的课题。它要求设计师巧妙地运用材料,准确地表达设计构思,创造出特定空间的意境。这其中,材料本身所具有的视觉特征和审美心理起着至关重要的作用,它们常常能带来出乎意料的效果。

1. 材料特性

1)材料肌理

材料的表面纹理和结构给人的视觉感受称为肌理,它是构建空间环境美感的重要元素。肌理可分为"自然肌理"和"工艺肌理"两种,前者是材料本身的天然形成,后者则是人为加工制造的。在设计展示中,大多数人更喜欢选择具有自然肌理的材料来装饰空间,满足对自然的向往和渴望。然而,随着时代的进步和加工工艺的发展,人们开始通过加工原材料表层来创造出新的纹理和起伏,使材料呈现出不同层次的肌理效果。因此,许多材料都展现出人为加工的工艺肌理(见图3-32～图3-34)。

图 3-32　木材的天然肌理

图 3-33　石材的天然肌理

图 3-34　人造肌理

2)材料质地

材料质地在展示空间环境中扮演着重要的角色。不同的材料,例如,木材、砖石、玻璃、金属、皮革、织物以及各种复合材料,都具有独特的质地。在适度的光照下,这些材料给人们带来不同的视觉感受,从而呈现出不同的空间氛围。质地的粗细、纹理的存在与否以及材料的软硬程度,是影响人们心理感受的主要因素。粗糙的质地通常给人一种朴实、稳健、庄重的感觉,适合于表现粗犷、有力的空间氛围(见图3-35)。而细腻光滑的材料则显得精致、柔美,充满华贵感,适合于营造欢乐、轻快的氛围(见图3-36)。介于两者之间的质地,则更富有层次感,也更具有吸引力。表面无纹理的材料在视觉上缺乏变化,容易让人感到单调乏味;而有纹理的材料则能为空间增添丰富的变化(见图3-37)。软质材料带来的是柔软温馨的感受,如各种编织物、棉织品。而硬质材料则给人一种冷漠、生硬的感觉,但同时也具有力量感,能够让人感受到稳定、安全和信任(见图3-38)。

图 3-35　展示空间中质地粗糙的表面效果

图 3-36　展示空间中质地细腻的表面

图 3-37　展示空间中有纹理和无纹理的对比效果

图 3-38　展会中黑色软质材料与白色硬质材料的对比

3）材料色彩

材料是色彩的载体，色彩不能脱离材料而单独存在。色彩在装饰设计中起着重要的作用，它不仅能为环境增添美感，还能影响人们的情绪和感受。不同的色彩会产生不同的联想，如暖色系能够满足人们积极、活跃、向上的感觉，属于积极色；而冷色系则具有柔和的情绪，属于消极色，给人带来安静平和的感觉；中性色则具有中庸的性格，不会让人产生强烈的冷暖刺激。此外，明度也会影响人们的感受，高明度的明亮色彩会让人感到坦率而活泼，低明度的暗淡色彩则会给人带来深沉稳重的感受（见图 3-39～图 3-43）。

图 3-39　使用暖色的展位设计

图 3-40　使用冷色的展位设计　　　　　　　　　图 3-41　使用中性色的展位设计

图 3-42　展示空间中高明度的绿色　　　　　　　图 3-43　展示空间中低明度的绿色

材料的色彩一般可分为两类：一类是材料本身所具有的自然色彩，在施工中不需进行再加工，常见的有纺织面料、天然石材、面砖、玻璃、金属材料及其制品等，这些材料的自然色彩是装饰设计中的重要元素（见图 3-44），设计师应充分发挥其色彩特点，根据具体环境进行最佳的选择和应用。另一类是根据装饰环境的需要，在施工过程中进行人为的造色处理，经过调节或改变材料的本色，使材料达到与装饰环境色彩和谐的特殊效果（见图 3-45）。[①]

 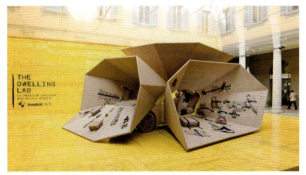

图 3-44　展会中体现木材的天然色彩　　　　　　图 3-45　被人为处理成黄色的木材

在现代展示空间设计中，冷暖色彩所具有的能给人心理带来收缩或扩张的情感特征，是设计师需要重视的关键因素（见图 3-46）。在较小的空间内，经常采用浅淡色调的材质，创造一种明朗、宁静、轻松的氛围，以满足人们向往开阔透气空间的心理需求。而对于面积较大的空间，则常使用具有一定收缩作用的中性灰度色调或深色调来处理墙面，以减缓空间过大带来的空旷感（见图 3-47）。这种处理方法可以有效降低空间的压抑感，使人们感受到更舒适的氛围。

① 叶晓燕. 丰富的居室表情——材质在室内设计中的重要地位 [J]. 楼市，2005（11）：50.

图 3-46　使用暖色调的展位　　　　　　　　　图 3-47　使用深色调的大展厅

2. 材料的功能作用

1）风格体现

展示设计的风格有着多种多样的表现形式和材料组合。然而，一旦材料的选择不恰当，就会导致风格的混乱，同时也无法充分表达设计师的理念。中式风格的设计追求布局的对称性，展现出优雅的格调，造型简洁而优美。木材是常用的装饰材料，尤其是深色木材，其木纹和肌理都比较内敛。紫檀木、红木和黄花梨木都是常见的选择（见图 3-48）。对于石材来说，深色的大理石、青砖以及仿古文化石能够营造出含蓄厚重的东方历史感（见图 3-49）。竹材作为一种新兴的装饰材料，受到越来越多设计师的重视，尤其是在中式风格的设计中。竹在中国的历史人文文化中占有重要的地位，因此，在室内设计中用竹竿、竹枝、竹片做装饰点缀，能够表现出一种"竹映风窗数阵斜"的幽远文化意味（见图 3-50）。在中式风格的室内设计中，鹅卵石、麻布以及部分纸质材料也成了新宠。在走廊两侧随意铺撒的白色鹅卵石和半透明的纸质或者麻布装饰门帘都能透露出居室内的些许"禅意"（见图 3-51）。①

在室内装饰设计领域，欧式风格向来备受推崇。其多样的分类方式中，古典欧式风格又可细分为中世纪风格、文艺复兴风格、巴洛克风格和洛可可风格等。这些风格虽然各具特色，但共同具备曲线趣味和色彩富丽堂皇的特点。同时，在材料的选择上，暖色大理石、纹案壁纸、描金阴角线、多彩的织物、精美的羊毛地毯以及精致的法国壁挂，都是设计师的首选（见图 3-52）。然而，与传统风格相对的是现代简约风格。现代简约风格强调摒弃过多的装饰，力求简约而不简单。其装饰材料更偏重于玻璃、钢材、纯色的木材，或者造型独特的钢把手和钢铆钉等，表面光洁度较高。这样搭配使用能够令空间显得简约利落（见图 3-53）。玻璃的运用则能创造出洁净、通透、现代、明亮的感觉，其硬朗的线条和材质非常符合现代风格的表达（见图 3-54）。在现代风格的展示空间中，常见的是钢材和玻璃的搭配运用，如大面积的玻璃配以小面积的不锈钢。总的来说，欧式风格和现代简约风格各具特色，都是室内装饰设计中不可或缺的重要流派。

图 3-48　用红木点缀空间的中式展厅　　　　　图 3-49　石材在中式展示空间中的运用

① 张轶，李亚军. 论材料在室内设计中的重要作用 [J]. 艺术与设计（理论），2008（4X）：99-101.

图 3-50　苏州博物馆中借景看到的竹子　　　　图 3-51　中式空间地面上铺撒的鹅卵石

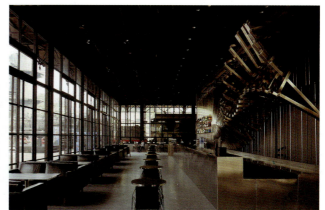

图 3-52　暖色大理石在欧式展示空间中的运用　　　图 3-53　金属在空间中的运用

2）实用功能

材料在空间设计中起着至关重要的作用，不仅具有不同的性能，还能为空间赋予不同的功能。展示空间通常通过指示牌来引导人们的流动方向，但材料本身也能发挥同样的作用。例如，地坪漆的颜色和肌理可以通过不同的组合来制作出具有指向性的图案（见图3-55）。相比一般的室内空间，展示性公共空间的尺度要大得多，因此需要采用特定的材料来解决大量人员流动所带来的噪声问题。某些材料具有良好的吸音特性，可以装饰在墙壁或天花板上，不仅能美化空间，还能营造出轻松的氛围（见图3-56）。作为一个面向公众开放的空间，展示空间必须对公众的安全负责。因此，使用的材料必须具备防护功能，如楼梯等位置除了设置警示标志，还应采用具有防滑性能的材料。材料的选择不仅要考虑美观度，还要结合其功能性，以确保公众的安全。

3）情感表达

不同种类的空间具备不同的情感因素。在商业空间中，我们常常会看到暖色调的大理石、人造石材、玻璃和金属等材质的运用。这些材料结合特殊的灯光照明，营造出热闹愉悦的氛围，从而刺激顾客的消费欲望。同时，不同性质的材料在相同的环境中使用，也能展现出不同的效果。例如："在历史类博物馆中，地面材料常常选择线条粗犷严肃、具有历史感的大理石或文化石（见图3-57、图3-58）。相比之下，如果使用木地板，则会显得轻浮。而现代主题类博物馆则更适合采用富有亲和力的木质地板。"[1]空间中使用大理石则显得过于严肃（见图3-59、图3-60）。因此，在商业空间的设计中，材料的选择和搭

[1]　张亚鲁，车欢，王云. 材料在展示空间中的作用——谈展厅设计[J]. 美术大观，2014（8）：121.

配都需要经过精心的考量,以达到最佳的效果。

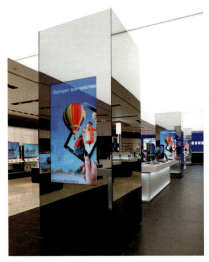

图 3-54　玻璃在空间中的运用

图 3-55　展会中利用地面材质的不同来指引人行方向

图 3-56　影院墙壁上的吸音材料

图 3-57　半坡博物馆中的黑色地面

图 3-58　上海消防博物馆中的深色地面

图 3-59　慕尼黑宝马博物馆的浅色地面

图 3-60　中东现代艺术博物馆内的白色地面

3.2 功能分区与动线设计

3.2.1 功能分区的原则

在展示设计中，功能分区是指将展示空间划分为不同的区域，每个区域用于展示特定的内容或实现特定的功能。这有助于使展示更有组织性、更易于理解和导航。一般一些较常见的功能区域可分为主要展示区、信息区、互动区、导航区、休息区、展品展区等。展示设计功能分区的设计应该遵循一些基本原则，以确保展示的效果和功能最大化，以下是其中一些原则。

1. 清晰性和简洁性

每个功能分区应该清晰地传达其目的和内容，避免混淆或过于复杂的设计。简洁的设计有助于观众快速理解和导航。

2. 一致性

所有功能分区的设计风格、色彩以及布局应该保持一致，以确保整个展示空间的统一性。一致性有助于创造一个连贯的展示体验。

3. 重点突出

将重要的内容放置在主要展示区或其他易于引人注意的位置，以确保观众能够快速识别和理解展示的核心信息。

4. 舒适性和安全性

休息区的设计应该舒适宜人，为观众提供放松和休息的空间，以增强他们的展示体验。所有功能分区的设计应该考虑到观众和工作人员的安全，避免设计上的尖锐边缘或其他潜在的安全隐患。

5. 反馈明确性

在用户与页面交互时，提供明确的反馈。例如，通过动画、颜色变化或状态消息，告知用户他们的操作已被接受或处理。

3.2.2 空间分类

展示空间可分为室内空间和室外空间。每种空间都有其独特的设计考虑和功能需求。

室内空间通常提供更加受控制的环境，可以更好地管理光线、温度和声音。在室内空间中，设计师可以更灵活地布置展示物品、设置互动装置并控

制观众的视觉焦点。此外,室内空间还可以提供更多的隐私和安全性,适合展示一些敏感性内容或进行私密性会议(见图3-61~图3-64)。

图3-61 室内的服装展示空间

图3-62 博物馆室内展示空间

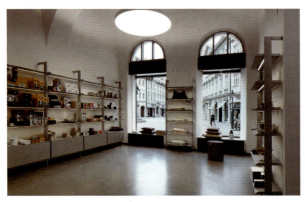

图3-63 鞋店室内展示

图3-64 书店室内展示空间

室外空间则更具挑战性,因为设计师需要考虑到天气、季节和环境因素对展示的影响。在室外空间中,设计师通常需要采取额外的措施来保护展示物品不受天气影响,比如搭建遮阳篷、设置防水设施或者使用耐候材料。此外,室外空间也可以提供更大的空间容量,适合举办大型活动或吸引更多的观众(见图3-65~图3-68)。

图3-65 室外旅游展示空间

图3-66 室外汽车展示空间

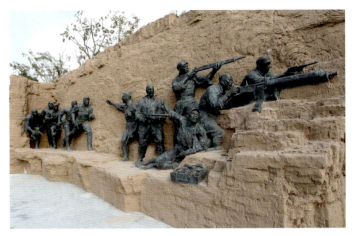

图 3-67 室外的雕塑展示　　　　　　　　　　图 3-68 室外观演空间

室内空间是指实体空间与虚拟空间两种类型的空间。实体空间具有明确的界限，范围清晰，拥有较强的私密性。例如，通过实体墙壁或隔断围合的空间都属于这一类别（见图 3-69～图 3-72）。与之相反，虚拟空间没有明显的隔离形式，也缺乏明确的限定范围，仅依靠部分形体的启示和联想，以及视觉完形性来界定。因此，它也被称为"心理空间"。

实体空间和虚拟空间在空间感知和定义上存在明显的差异。实体空间具有明确的边界和私密性，能够为人们提供安全感和独立性。而虚拟空间则更多地依赖人们的心理感知和想象力，无形中为人们提供了更广阔的空间体验（见图 3-73～图 3-76）。

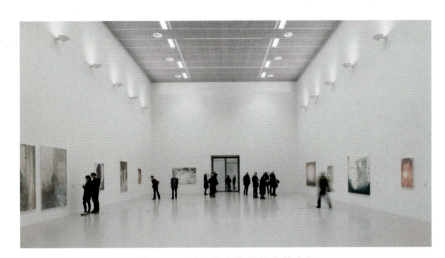

图 3-69 展示美术作品的实体空间

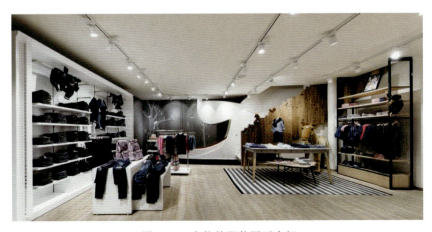

图 3-70 实体的服装展示空间

图 3-71　实体的三维界面空间展示

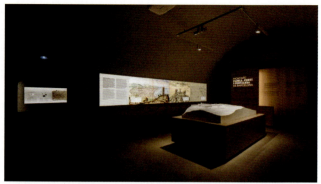

图 3-72　实体的博物馆展厅

图 3-73　利用地面凸起和架设顶棚来限定的虚拟空间

图 3-74　利用地面凸起和顶部悬吊来限定的虚拟空间

图 3-75　利用地面凸起和颜色变化来限定的虚拟空间

图 3-76　利用地面线条和颜色来限定的虚拟空间

此外，根据空间强度的实体限定，室内空间可分为封闭式空间和敞开式空间。封闭式空间由限制性较高的围护实体（承重墙、轻体隔墙等）围合，具有视觉、听觉和小气候方面的强隔离性，能够有效集中人的精力，给人以领域感、安全感和私密性，其性格内向、拒绝，视野受到一定局限（见图 3-77～图 3-80）。

敞开式空间的开敞程度取决于是否有侧界面，侧界面的围合程度、开洞的大小以及启闭的控制能力。这种空间会让人感到心情舒畅，具有外向性，限定度和私密性较小，强调与周围环境的交流和渗透，注重对景、借景，与大自然或周围空间的融合（见图 3-81～图 3-84）。

图 3-77　展会中的封闭空间

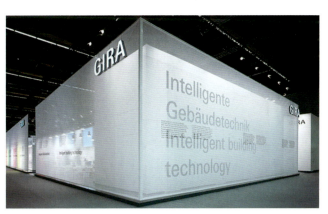
图 3-78　封闭的 GIRA 展

图 3-79　封闭的海福乐展区

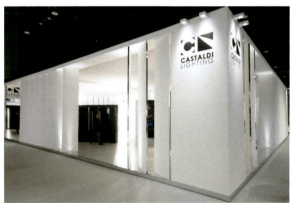
图 3-80　封闭的 Castaldi 展区

图 3-81　敞开式的展示空间

图 3-82　敞开式的汽车展示空间

图 3-83　敞开式的 leitz 展区

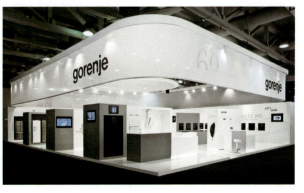
图 3-84　敞开式的 gorenje 展区

展馆中的空间元素与时间元素相结合，构建出了第四空间——动态空间。这种空间设计的特点在于引入了流动的空间序列，表现出明确的方向性，同时，空间组织也更加灵活。通常使用对比强烈的图案、动感的线条、光影效果和生动的背景音乐，给人以动态的感觉（见图 3-85～图 3-88）。

图 3-85　展会中的动态空间

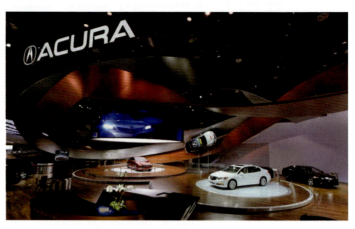

图 3-86　动态的汽车展示空间

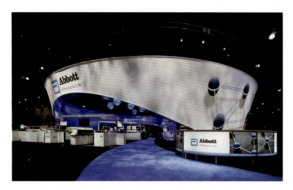

图 3-87　动态的 Abbott 展区

图 3-88　动态的游戏展区

相反，静态空间设计则更加注重陈设的比例和色调的协调，以及柔和的光线和简洁的装饰。一般来说，静态空间多为尽端空间，形式比较稳定，常采用对称式和垂直水平界面处理方式，以达到一种静态的平衡，空间的限定度较强、趋于封闭型，具有较强的私密性（见图 3-89～图 3-92）。

图 3-89　展会中的静态区域

图 3-90　静态的厨房用具展

图 3-91 静态的联新展区

图 3-92 静态的照明展区

3.2.3 限定方法

在展示设计中,单体空间的限定与室内设计基本相同,主要有以下几种方法。

1. 围合

围合的主要目的就是将内部的空间围起来。这种空间形式是最常见的,也是最容易被理解的。围合所形成的空间,可以说是一个完美的空间形式,它能够满足人们对于空间的基本需求。无论是在生活中还是在设计中,围合都是一个重要的概念。它可以帮助我们更好地理解空间,也可以帮助我们更好地利用空间。在展示设计中用于围合的元素很多,常用的有隔断、隔墙、布帘、家具、绿化等,由于这些限定元素在形式、肌理、色彩、高低、疏密等方面的不同,其所形成的限定度也各有差异,所以围合所形成的空间是多种多样的(见图 3-93 ~图 3-96)。

图 3-93 用隔断进行围合的展位

图 3-94 用格栅进行围合的展位

图 3-95 用木框进行围合的展区

图 3-96 用暖帘进行围合的空间

2. 覆盖

在我们的生活中，覆盖形式是十分常见的一种空间。它可以起到遮蔽的作用，如遮烈日、遮强光、避风雨等。它是一种抽象的模式，它所表达的覆盖形式应该是飘浮在空中的，但是要做到这一点是非常困难的。一般来说，我们都会采取在下面支撑或在上面悬吊的限定要素来形成空间（见图3-97、图3-98）。

图3-97　悬吊顶棚的覆盖方式

图3-98　支撑顶棚的覆盖方式

3. 凸起

凸起是指一种高出周围地面的空间形式。它可以形成小土丘或阶梯状的空间，具有展示、强调和突出的优越性。这种空间形式可以限制人们的活动，也可用于限制进入的领域（见图3-99、图3-100）。

图3-99　车展中凸起的展台设计

图3-100　凸起的舞台设计

4. 下沉

下沉是一种借助低洼盆地或倒阶梯形式的限定来形成的空间，其高度低于周围空间。与凸起相比，下沉具有相似的目的，只是前者为正，而后者为负。"这种类型的下沉式空间在外部环境中具有意想不到的作用，远观时能保持环境空间的完整性和连续性，近观时不仅具有限制人们活动的功能，还为周围空间提供了居高临下的视觉角度，更能发挥展示的作用。"[①] 这种下沉式空间的形成，可以为观者提供一个更加专业的视角，使其更加深刻地认识到其对周围环境的影响。因此，我们在规划和设计中应充分考虑下沉式空间的运用，以达到更好的空间效果（见图3-101、图3-102）。

① 林梓欣. 亚热带地区文化建筑广场的立体化设计研究[D]. 广州：华南理工大学，2013.

图 3-101　展示中的下沉空间

图 3-102　梵蒂冈博物馆中的下沉空间

5. 设置

根据空间理论，设置是指将物体独立于空间中，形成一个新的空间形式。这种形式由于"中心的定位"而在物体周围形成环形空间，赋予空间向心性。中心定位的选择通常是吸引人们目光的焦点。这种空间形式具有多种功能，如吸引视线、创造视觉效果、营造氛围等。因此，在空间设计中，合理的设置是至关重要的，它能够有效地影响人们的视觉感知和心理认知。通过对物体周围空间的设置，可以达到更好的空间体验和设计效果，从而满足人们对空间的需求。因此，在空间设计中，设置是一种重要的技术手段，它能够为空间增添生动的视觉效果，使空间更具吸引力（见图 3-103、图 3-104）。

图 3-103　设置桌椅来限定出休息洽谈的空间

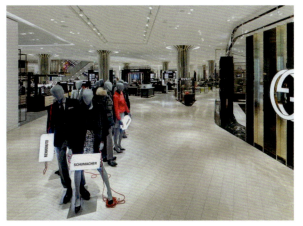
图 3-104　设置一组模特来限定出一个展示空间

6. 架起

架起空间与凸起空间是两种不同的空间形式，它们在某些方面具有相似之处，但也存在着明显的差异。架起空间通过搭建结构来形成，从而"解放"原有的基地，同时在结构的正下方创造从属的限定空间。而凸起空间则是通过在地面上凸起的方式来形成，它们的不同之处在于架起空间在垂直方向上产生穿插效果，从而创造出更为活跃的空间形式。在外部空间中，架起空间的存在使空间具有更多层次感，为空间增添了更多的变化和活力（见图 3-105、图 3-106）。

图 3-105　将洽谈休息区架起

图 3-106　将集装箱空间架起

3.2.4　功能空间

展示空间与其他建筑空间一样，都要满足一定的使用功能，从这个方面来看，一个整体的展示空间是由各种不同功能的单体空间组合而成的。这些空间主要包括陈列空间、接待洽谈空间、销售空间、交通空间、休息空间、服务与设施空间等。

1. 陈列空间

陈列空间就是实际的展示空间，是真正展示展品的空间部分。这一空间可以通过展台、展柜、展架、展板等展示道具，陈列各种实体展品；也可以通过各种多媒体技术，展示影音影像等虚拟展品（见图 3-107、图 3-108）。

图 3-107　书店中的陈列空间

图 3-108　超市中的陈列空间

2. 接待洽谈空间

在大型的商贸展览会中，一般都需要设置一定的接待洽谈空间，根据展位的大小，可以采用封闭和开敞两种形式。封闭的空间要求环境比较安静，空间的面积较大，空间界面可以加以一定的装饰；而开敞的接待洽谈空间具有灵活性，适合面积较小的空间，只需摆放几组桌椅即可（见图 3-109、图 3-110）。

图 3-109　展会中的接待洽谈空间（1）

图 3-110　展会中的接待洽谈空间（2）

3. 销售空间

在展示空间中，应设有食品、饮料、明信片、说明书、纪念品、纪念册或宣传册的销售亭，以满足观众的购买需求。该销售亭作为一个重要的商业服务设施，旨在为观众提供便利的购物体验。其所提供的多样化商品，不仅能够满足观众的个性化需求，同时也能够提升展示空间的商业价值（见图3-111、图3-112）。

图3-111　德国某展会提供的食品销售空间

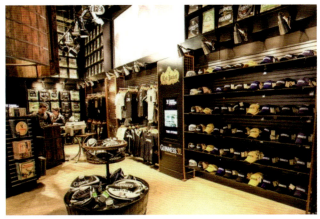

图3-112　健力士黑啤展览馆中的销售空间

4. 交通空间

交通空间是展览设计中至关重要的一环，它不仅仅是连接各个展厅和展室的纽带，更是调节观众思绪和心情的重要场所。它包括展厅内的通道、楼梯、坡道和电梯，以及连接两个展厅的过厅、走廊和踏步。在展览设计中，交通空间的作用不可小觑（见图3-113、图3-114）。

图3-113　商业展示空间中通往大厅的通道

图3-114　上海科技馆中的交通空间

5. 休息空间

为缓解观众在参观过程中产生的疲劳，一般在展示空间中要设置观众休息室，或者在适当的位置放置休息座椅。休息空间中可以适当布置一些与展示主题密切相关的图片、文字或多媒体装置，以帮助观众更清楚地了解展示内容（见图3-115、图3-116）。

图 3-115　房展中的休息空间

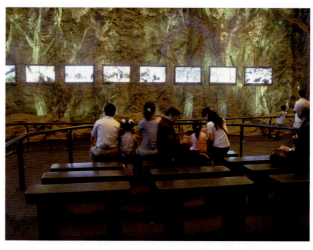

图 3-116　科技馆中的休息观演空间

6. 服务与设施空间

在展示空间中，特别是在门厅入口处，应设有为观众寄存物品的服务台和包含详细展示信息的查询台，这样可以方便观众进行参观（见图 3-117、图 3-118）。另外，还要为空调、清洁用品、展示道具等设备设施留有一定的空间。

图 3-117　展会中的电子查询台

图 3-118　苏州博物馆中的咨询服务台

3.2.5　群化组织

展示空间一般具有人流量较大的特点，其空间的组织应该根据当时、当地的环境，以及建筑功能要求进行整体规划，并结合空间大小、形状的变化，使展示空间达到整体和局部之间的协调和统一，实现科学性、经济性与艺术性的完美结合。展示空间的群化组织通常有以下几种方法。

1. 空间相包容

空间相包容就是一个空间中包含另外几个空间的组织方法。这种方法适合展示同一主题的内容，但是在各空间中要有主从与繁简之分，通常处在内部的空间更能突出展示主题（见图 3-119）。

2. 空间相交叠

在展览设计中，空间相交叠是一种常用的展示手法。通过将多个展示空间相互融合，可以创造出更具层次感和多样性的展览空间。这种设计手法能够有效地提升参观者的观展体验，使其更加深入地了解展品的内容和意义（见图 3-120）。

图 3-119　空间相包容

图 3-120　空间相交叠

3. 空间相连续

展示空间的连续性是指在展览空间中，通过一种自然的过渡形式将各个展示空间有序地连接在一起。这种连接方式不仅仅是为了美观，更重要的是为了让展示内容在不同空间之间流畅地过渡，从而提升展览的整体品质（见图 3-121）。

图 3-121　空间相连续

4. 空间相接触

"空间相接触"的空间组织方法的核心思想是将几个展示空间紧密连接在一起，使它们相互联系，同时又保持明确的界限。这种方法适用于展示主题差异较大或展示内容形成对比的情况（见图 3-122）。通过这种空间布局，可以更好地突出每个展示空间的特点，并让观众更容易理解展示的

内容。当然，为了达到最佳效果，还需要精心设计每个空间的展示主题和内容。在展示空间相接触的布局下，观众可以更加深入地体验展示的主题和内容，从而获得更丰富的展览体验。

图 3-122　空间相接触

5. 空间相分离

当展示空间的各个部分呈现出相对独立的内容时，我们可以将它们各自分离，建立起不相通的独立设置。这种方法能够有效地突出不同主题的特点，适合于大型展示空间的设计（见图 3-123）。通过空间相分离，能够更好地展示各个主题，让观众更加全面地了解展览内容。

图 3-123　空间相分离

3.2.6　动线设计

1. 原则

展示设计中的动线设计是指观众在展示空间中的移动路径和流线。良好的动线设计可以帮助观众更流畅地浏览展示内容，增强展示的吸引力和效果。以下是一些动线设计的原则和要点。

（1）自然流向：考虑人眼自然的浏览路径，通常从左上角开始，然后按照"Z"形或"F"形的

方式移动。在设计中强调这种自然的流向可以使信息更容易被观众获取。

（2）重要元素突出：将页面上的关键信息或重要元素放置在自然流向上，以确保观众首先看到最重要的内容。这可以通过大小、颜色、对比度等方式来实现。

（3）眼睛引导：使用元素的排列、方向和形状来引导观众的视线。例如，箭头、线条或曲线形状可以用来引导注意力。

（4）对比度和分层次：利用对比度来凸显重要的信息。在颜色、亮度或大小上创建对比可以使关键元素更为显眼。将信息按照层次进行组织，确保观众可以逐步深入了解内容。这可以通过使用不同的背景、颜色或阴影来实现。

（5）一致性和避免混乱：保持动线的一致性，以避免混乱。观众在不同页面或展示物之间应该能够轻松理解和跟随动线。避免在动线上引入不必要的干扰或混乱。简洁的设计有助于确保观众能够专注于主要信息而不被其他元素分散注意力。

（6）测试与反馈：在设计初期和后期进行用户测试，以了解观众如何理解和遵循动线。根据反馈进行调整，以提高动线的效果。

（7）交互元素设计：如果设计涉及交互元素，确保它们的位置和行为与整体动线一致，使用户在交互中能够流畅移动。

（8）文化和语境考虑：在动线设计中考虑目标观众的文化和语境，以确保设计在不同背景下都能够有效传达信息。

2. 设计

展示空间的人流动线通常是从人体工程学的角度出发，根据人们的视觉习惯由左向右按顺时针方向设计的，这样划分的空间区域明确，顺序性强，不易产生漏看或重看，同时结合一定的折线或曲线，既可使空间富于变化，又容易形成视觉中心（见图 3-124～图 3-127）。但对于一些综合性强、面积大的展示空间，如一些较大规模的国际性博览会或大型商场超市等，其动线的设计就可不考虑顺序性，人们在其中可以根据需要进行自由活动。

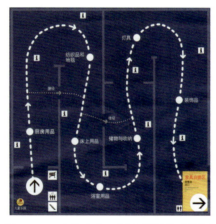

图 3-124　上海宜家一层家居用品动线图

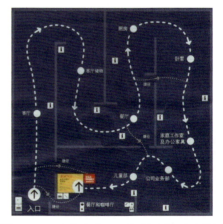

图 3-125　上海宜家一层家具自提区动线图

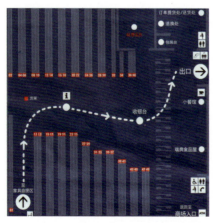

图 3-126　上海宜家二层家具展间动线图

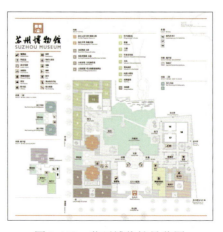

图 3-127　苏州博物馆导览图

如果把展示空间中陈列的展品看成一个个的点，那么动线就是穿插在这些点之间的线条，可曲可直，可断可连，可以是单独的一根时序线，也可以相互交织成各式各样的网状脉络。

3.3 展示空间视线

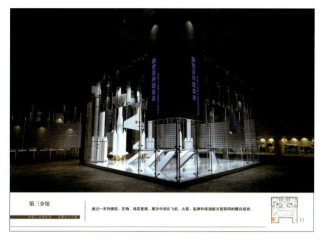

图 3-129　中国工业博物馆：第三分馆方案

展示空间的视觉感受是指观众在空间中通过视觉感知所得到的印象和体验。设计展示空间的目标是创造出令人愉悦、吸引人并有效传达信息的视觉感受。以下是一些设计展示空间以提升视觉感受的方法。

（1）色彩搭配：选择适当的色彩搭配，考虑颜色的心理学效应。不同的颜色能够引发不同的情感和联想，因此根据展示的内容和品牌形象选择合适的色彩（见图 3-128）。

（2）照明设计：设计良好的照明能够直接影响观众对空间的感知。利用不同类型的照明，如聚光灯、环境光和装饰性照明，以创造出令人舒适的氛围（见图 3-129）。

（3）材料选择：选择合适的材料和纹理，以增加空间的质感和深度感。不同的材料可以带来不同的触感和视觉效果（见图 3-130）。

图 3-130　广州设计周画王展厅：共生形态，2020

（4）空间布局：精心设计空间布局，确保展示物品有足够的空间展示，并保持整体的和谐感。合理的布局可以引导观众流畅地浏览空间（见图 3-131）。

图 3-128　上海 FIUFIU 画廊，万社设计

图 3-131　一方纺织展厅，南通，开物营造

（5）品牌一致性：保持品牌一致性，包括标志、颜色和形象。观众通过品牌元素能够更容易地识别并建立与品牌的联系（见图3-132）。

（6）引导视线：利用设计元素引导观众的视线，突出重要的展示物品或信息。这可以通过布局、颜色对比、焦点设计等方式实现（见图3-133）。

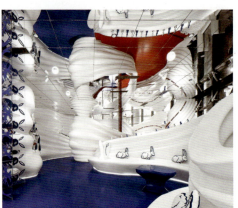

图3-132　大白兔全球首家IP形象品牌店

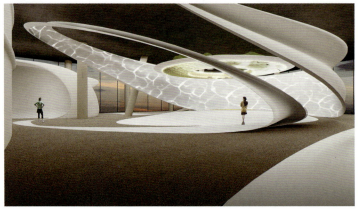

图3-133　阿里巴巴9号馆设计方案

（7）交互体验：提供互动体验，如触摸屏、虚拟现实等，以增强观众的参与感，使其更深入地体验展示内容（见图3-134）。

（8）干净简洁：保持空间的整洁和简洁，避免过度装饰和拥挤。简约的设计更容易引起观众的关注和理解（见图3-135）。

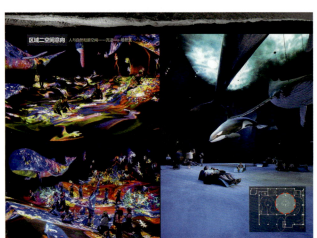

图3-134　珠海诚丰白蕉海鲈博物馆展陈设计策划

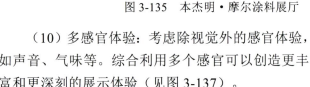

图3-135　本杰明·摩尔涂料展厅

（9）符号和标识：使用符号和标识清晰地传达信息。简单而明确的标识可以帮助观众更容易地理解展示的内容（见图3-136）。

（10）多感官体验：考虑除视觉外的感官体验，如声音、气味等。综合利用多个感官可以创造更丰富和更深刻的展示体验（见图3-137）。

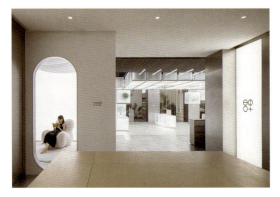

图3-136　浙江超级种子概念店

图3-137　招商湾区生活体验馆设计方案

通过综合考虑这些因素，设计展示空间可以创造出令人印象深刻的视觉感受，提高观众的参与度和加深记忆。

3.4 展品陈列手法

3.4.1 陈列布置

展品的陈列布置可归纳为橱柜陈列、展台陈列、壁面陈列、地台面陈列、仿真陈列、立体场景陈列、动态陈列等。

1. 橱柜陈列

橱柜陈列是指在展示空间环境中展示橱柜产品的一种陈列方式（见图3-138）。这种陈列旨在吸引观者的注意力，还能保护珍贵的展品，展示橱柜的设计、功能和特色，以促使他们对产品产生兴趣并驻足欣赏。以下是一些橱柜陈列的常见方法。

（1）样品展示：在商业陈列环境中展示橱柜的实际样品，让顾客可以近距离观察和感受材质、颜色、质地等方面的特性。这有助于加深顾客对产品的实际印象。

（2）模拟特殊环境：将橱柜放置在模拟的特殊环境中，例如，搭配家具展，展示橱柜在实际生活中的应用场景，帮助顾客更好地想象产品在自己家中的效果。

（3）特色展示：强调橱柜的特色和创新点，例如，智能化设计、嵌入式照明等，以吸引观者的兴趣，展示产品的独特之处。

（4）信息牌和说明：提供详细的产品信息牌和说明，包括尺寸、材质、保养方法等，以帮助顾客更全面地了解橱柜的特性。

2. 展台陈列

展台陈列是一种在商业展会、博览会、活动或商场等场合中，将产品或服务以一定的形式摆放和展示的方法（见图3-139）。展台陈列的目的是吸引观众的注意，促使他们对展示的产品或服务产生兴趣，并有可能进行进一步的了解。以下是一些常见的展台陈列方法和要点。

图3-138　重庆忠州博物馆展陈

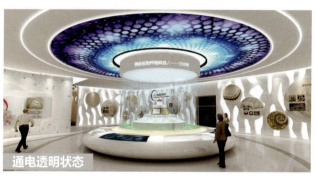

图3-139　中国珍珠文化博物馆布展设计方案

（1）主题设置：根据产品或服务的特性，设定一个吸引人的主题，通过视觉效果和装饰元素突出展台的独特性。

（2）展品摆放：将展品以有吸引力的方式摆放在展台上，可以采用层次感、对称性或异材质搭配等方法，使整个陈列看起来生动而有趣。

（3）信息展示：提供清晰、简洁的产品信息，通过文字、图像、视频等方式向观众传递关键的信息，帮助他们更好地了解展示内容。

（4）互动体验：在展台上设置一些互动体验

的元素，如试用区、互动屏幕、小游戏等，吸引观众积极参与，增强他们的参与感和记忆深度。

（5）灯光和装饰：合理运用灯光和装饰元素，突出展示区域，创造出良好的视觉效果。

（6）实时演示：安排定时的产品演示或现场演示，吸引人群聚集，提高展台的关注度。

3. 壁面陈列

壁面陈列是一种在商业和零售环境中常见的产品陈列方法，它将展品或商品陈列在墙面上，以最大限度地利用空间并吸引观者的注意（见图3-140）。这种陈列方式通常涉及在墙壁上安装货架、展示架、展板或其他陈列设备，以展示商品并创造出视觉上引人注目的陈列效果。以下是壁面陈列的一些特点和优势。

（1）空间最大化：壁面陈列充分利用了垂直空间，使零售空间更加紧凑，可以展示更多的产品，尤其对于有限的店铺空间非常有效。

（2）视觉吸引力：通过在墙面上巧妙地陈列产品，可以创造出引人注目的视觉效果，吸引顾客的眼球，提高商品的曝光度。

（3）易于导航：壁面陈列使观者更容易浏览和寻找他们感兴趣的展品，提供了清晰的商品展示和导航路径。

（4）陈列多样性：可以采用各种陈列设备和方法，如货架、橱窗、展示架、挂钩等，以展示不同种类的商品。

（5）易于管理和维护：相对于其他陈列方式，壁面陈列通常更容易管理和维护，方便进行库存管理和商品更替。

4. 地台面陈列

地台面陈列通常指在展示空间环境中，将产品或展品摆放在一个相对较高的平台或地台上，以突出展示、吸引观者的注意力，并创造出更显眼的陈列效果（见图3-141）。这种陈列方式常见于商场、专卖店、展览会等场合。以下是一些关于地台面陈列的特点和方法。

图3-140　Novacolor store 诺瓦品牌体验店，力高设计

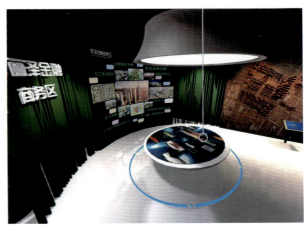

图3-141　北京丰台规划馆设计，风语筑

（1）高度突出：地台面陈列通过将产品置于相对较高的平台上，使产品在视觉上更加突出，更容易引起顾客的注意。

（2）层次感：地台面陈列可以通过设置多层次的平台，展现出产品的层次感，使整个陈列更加有层次和吸引力。

（3）空间利用：利用地台面可以更有效地利用展示空间，特别是在有限的场地内，通过提高陈列物体的高度，实现空间的充分利用。

（4）焦点展示：将重点产品或特别推广的产品放置在地台上，使之成为陈列的焦点，吸引更多顾客关注。

（5）主题陈列：地台面陈列适合打造具有主题性的陈列，通过装饰、灯光等元素，创造出特定主题的陈列效果。

（6）易于观察：由于产品位于较高位置，顾客可以更轻松地观察和品评陈列的产品，促使他们更容易做出购买决策。

（7）适用于大型展品：对于一些大型或特殊形状的展品，地台面陈列能够提供更好的展示效果，使观众更容易观察到产品的各个角度。

5. 仿真陈列

仿真陈列是一种通过虚拟或数字技术来模拟和展示产品陈列的方法。这种陈列方式使用计算机图形、虚拟现实（VR）、增强现实（AR）等技术，以数字化的形式呈现产品或展品，使其在虚拟环境中看起来逼真且具有交互性（见图3-142）。以下是一些关于仿真陈列的特点和应用。

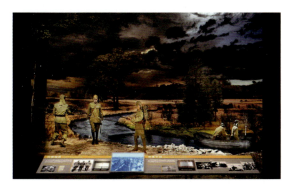

图3-142　侵华日军罪证陈列馆方案

（1）虚拟展示：仿真陈列通过虚拟平台，将产品以数字化的方式展示出来。这可以通过计算机程序、虚拟现实眼镜等技术来实现。

（2）多维展示：仿真陈列可以在虚拟环境中展示产品的多个方面，允许用户从不同角度查看和了解产品，提供更全面的信息。

（3）互动体验：通过增强现实或虚拟现实技术，用户可以与虚拟展示进行互动。这包括旋转、缩放、移动产品，以及获取关于产品的详细信息。

（4）定制体验：仿真陈列允许定制化的展示体验。用户可以根据个人喜好或需求，调整虚拟陈列的元素，以更好地满足其期望。

（5）成本效益：相比于传统的物理陈列，仿真陈列通常更具成本效益。不需要实际的展示空间、物理产品或装饰，可以通过软件和数字内容实现。

（6）迭代设计：商家和设计者可以更容易地进行陈列设计的迭代。他们可以在数字环境中尝试不同的陈列布局、颜色方案等，以找到最吸引顾客的设计。

（7）在线销售支持：在电子商务领域，仿真陈列可以成为在线商店的一部分，帮助顾客更好地了解产品，提高在线购物体验。

（8）展会和活动：在展会和活动中，仿真陈列可以用于数字展台，吸引参与者的注意，同时提供互动体验和展示产品的机会。

（9）可视化分析：通过仿真陈列，商家可以收集用户与虚拟陈列互动的数据，进行可视化分析，了解用户行为和偏好，为陈列设计提供数据支持。

6. 立体场景陈列

立体场景陈列通常指的是在展示或零售环境中使用三维元素和实体物品创建的立体化的陈列（见图3-143）。这种陈列方法旨在通过在空间中布置物品，以吸引观者的注意并为其提供更丰富的感官体验。以下是关于立体场景陈列的一些特点和实践。

（1）三维设计：立体场景陈列强调使用高度、宽度和深度，通过三维设计元素来创造视觉上引人注目的空间。这可能包括悬挂的元素、多层次的陈列架、立体构建等。

（2）创意元素：为了吸引顾客，立体场景陈列通常包括一些创意元素，如装饰品、标志、灯光效果等，以增加视觉吸引力。

（3）互动体验：一些立体场景陈列设计包括互动元素，如触摸屏、VR体验、音效等，以提供更全面的顾客体验。

7. 动态陈列

动态陈列是一种通过改变、调整或运动的方式来展示产品或物品的陈列方法（见图3-144）。与静态陈列相比，动态陈列更加注重运动、变化和吸引眼球的元素。以下是关于动态陈列的一些特点和实践。

（1）旋转展示：使用旋转装置或平台，让产品可以不断旋转展示。这种方法吸引视线，让顾客更容易注意到产品的各个角度。

（2）移动元素：在陈列中引入可移动的元素，例如，移动的零售架、可调整的装置等。这样的设计可以随着时间的推移或触发某些条件而改变陈列布局。

（3）投影技术：利用投影技术在产品或陈列区域上创建动态影像。这种方法可以提供更多的信息，或者创造出独特的视觉效果。

（4）机械装置：引入机械装置，使产品或展示元素能够进行机械运动。这可以包括旋转、升降、摆动等。

（5）声音效果：在动态陈列中添加音效元素，例如，音乐、声音效果或产品的声音演示。这有助于吸引更多的感官关注。

图 3-143 中国森林博物馆陈展方案设计　　　　图 3-144 珠海诚丰白蕉海鲈博物馆展陈设计方案

3.4.2 陈列手法

1. 中心陈列法

在展示设计中，中心陈列法是一种常用的策略，旨在突出展览空间的核心区域，吸引观众的目光，使其更容易注意到重要的展品或信息（见图3-145）。以下是在展示设计中应用中心陈列方法的一些建议和实践。

图 3-145 高新展厅设计中心陈列案例

（1）核心位置：将最重要、最吸引眼球的展品或信息放置在展区的中心位置。这可以是展台的正中央或是一个显眼的中央陈列单元。

（2）特色展品：如果有特色展品或产品，将其放置在中心位置，以引起观众的兴趣。这有助于突出展览的主题或亮点。

（3）主题陈列：如果展览有特定的主题，可以通过在中心区域展示符合主题的展品，强调展览整体的主题性。

2. 线性单元陈列法

线性单元陈列法是一种在展示设计中常用的布局策略，它通过线性排列展品或信息，创造出连贯的、有序的陈列效果（见图3-146）。这种陈列方法通常以直线或曲线的形式将展品采用分区、分段、分块或者分组的布置方法，使整体展览呈现出流畅的视觉体验。以下是关于线性单元陈列法的一些特点和设计实践。

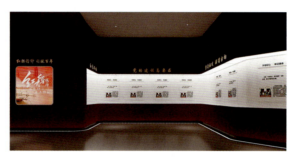

图 3-146 红河哈尼族彝族自治州蒙自市人民法院
智慧展厅内装

（1）顺序性：线性单元陈列法强调顺序性，展品或信息按照某种逻辑顺序排列，使观众可以沿着一条线性路径浏览展览内容。

（2）主题串联：将展品按照主题或故事情节进行线性排列，使观众能够更容易地理解展览的主题和脉络。

（3）轴线设计：采用明确的轴线设计，确保线性路径在整体空间中有清晰的方向性，使观众能够轻松地跟随展览的走向。

3. 开放型陈列法

开放型陈列法是一种展示设计的先进方法，与传统的封闭式陈列方法截然不同，它注重展品之间的空间感和自由流动感（见图3-147）。该方法常常通过利用宽敞的空间、少量或无隔断的陈列单元，以及自由排列的展品，营造一种开放、轻松的展览环境。观众或顾客可以直接参与展示，实地操作，

亲身体验展品。这种陈列方法具有较强的互动性，能够更好地吸引观众的参与，增强其观展体验。以下是关于开放型陈列法的一些特点和设计原则。

（1）无障碍感：开放型陈列法通过减少物理障碍和分隔，使观众能够更自由地浏览展品，创造出无障碍感。

（2）多维度观看：展品可以从多个角度和方向观看，不仅有正面视角，还可以从侧面或后面欣赏，增加观众的多样化体验。

（3）灵活性：开放型陈列具有较大的灵活性，可以根据不同的展览需求随时进行布局和调整，适应不同的主题和展示内容。

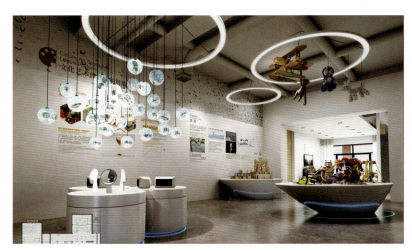

图 3-147　陕西科技大学轻工业博物馆方案

4. 配套陈列法

配套陈列法是一种将相关商品或展品组织在一起，以展示它们之间的关联性和搭配效果的展示方法（见图3-148）。这种陈列法通常用于商店、展览厅、博物馆等场所，为顾客或观众提供更直观、具体的购物或体验建议。以下是关于配套陈列法的一些特点和设计原则。

图 3-148　贵州茅台展示馆，湖北，品喆吉尚

（1）关联性展示：配套陈列法强调将相关的商品或展品放置在一起，以展示它们之间的搭配效果或功能关联，帮助顾客更便捷地找到配套的产品。

（2）情境创造：通过将商品组织在一个特定的环境或情境中，配套陈列法可以创造出一种场景感，使顾客更容易想象这些商品在实际使用中的效果。

（3）交叉销售：通过巧妙组织商品，配套陈列法可以促进交叉销售，鼓励顾客购买附加产品或配件。

5. 构成设计陈列法

构成设计陈列是指在商业环境中，以美学和实用性为导向，有目的地安排和组织商品或展品，以吸引顾客并促使他们购买（见图3-149）。构成设计陈列包括多个元素，这些元素按照构成主义设计原理，创造出有吸引力的展示。以下是构成设计陈列的一些关键要素。

（1）空间规划和布局：构成设计陈列的第一步是合理规划陈列空间，确保商品摆放有序、易于浏览。考虑通道的宽度、陈列架的高度和位置，以及整体的流线形状。

（2）色彩和图形：使用色彩和图形来吸引注意力。鲜艳的颜色和吸引人的图案可以引起顾客的兴趣，同时在整体陈列中创造出活力和协调感。

（3）材质和纹理：选择适当的材质和纹理可以增加陈列的层次感和质感。不同材质的搭配可以创造出丰富的视觉效果，提升陈列的品质感。

图 3-149 本杰明·摩尔涂料展厅：透明的感知

1. 陈列密度

陈列密度是指展馆总面积中，展示物和人行通道等要素所占比例的百分比。密度过大会导致参观客流拥挤，给人造成紧张不安的心理，影响展示和交流效果。相反，密度过小则会让参观者感觉展馆内部展示物不足。一般来说，根据展览的性质、功能和客流量等因素综合考虑，陈列密度为30%～60%较为合适（见图3-150）。

2. 陈列高度

参观者视角是影响展示陈列高度的一个重要因素。一般来说，最佳视域范围应在地面以上800～2500 mm（见图3-151）。根据我国人体计测尺寸平均视高约为1520 mm的数据，最佳陈列区域应在此尺寸上下300 mm范围内。地面以上800 mm以下的高度适合大型展品的陈列，如机械、服装模特等；而地面以上2500 mm的空间则适合大型平面展品的陈列，如壁挂、大型喷绘画面等。因此，在陈列设计中，合理利用不同高度的区域，可以使展品更具吸引力，从而吸引更多的参观者。

3.4.3 基本尺度

尺度要素是人体工程学研究的一个重要方面，也是界定其他设计尺度的标准。在展示空间中，陈列密度、陈列高度、通道宽度、道具尺度等均要从人体的绝对尺寸出发，进行组织和设计。

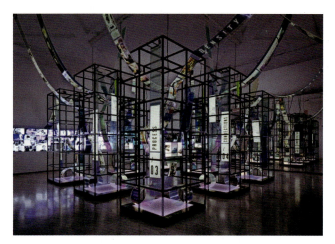

图 3-150 某展会中的展架陈列

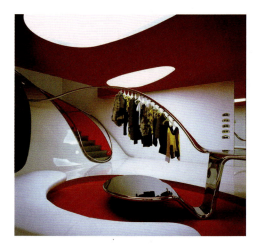

图 3-151 英国伦敦 Marni 旗舰店中的服装陈列

3. 通道宽度

展示空间中，通道宽度是根据人流宽度设计的，通常以人的肩宽加上一定的空隙尺寸，大约为600 mm来计算。主要通道的设计应允许8～10人同时通过，以避免拥挤现象的发生。一般情况下，主要通道的宽度为4800～6000 mm，而次要通道的设计则以4～6人为基准，宽度为2400～3600 mm（见图3-152）。

4. 道具尺度

展示道具的尺度受多方因素制约，包括展品的大小、展览环境、参观人群以及道具自身的结构、材料和工艺等。因此，展板的尺度并非统一不变，而是需要根据具体情况进行调整（见图3-153）。一般来说，

展板的长度通常为600～2400 mm，宽高比为1∶3或1∶2。而展台的高度又分为高、矮两类，高展台的高度范围为400～900 mm，而矮展台的高度范围则为100～250 mm，具体高度取决于展品的大小。此外，在展览过程中，还需要考虑展架和展柜的尺寸。展架分为大型展架和小型展架，大型展架的高度范围为1600～2200mm，小型展架的高度范围则为300～450 mm。而展柜也有高、矮两类，高展柜的高度为1900～2200 mm，矮展柜的高度则为1200～1450 mm，其长、宽都根据具体情况而定。

图3-152　2016年意大利米兰国际厨房家具展局部

图3-153　展示空间中的展台与展板

3.5　展示设计中的人机工学

人机工程学也称为人因工程学或人机系统工程，是一个研究人与机器之间相互作用的学科领域。它涉及设计和评估人机系统，以确保系统的有效性、效率和安全性，同时考虑到用户的人类特征、能力和限制。人机工程学的原则在展示设计中也起着重要的作用。以下是人机工程学在展示设计中涉及的原则。

（1）可视性：人机工程学强调信息和控制元素的可视性。在展示设计中，确保商品或信息易于被顾客看到是关键。摆放商品的高度、标签的清晰度以及展示区域的照明都应考虑可视性因素。

（2）可读性：使用清晰、易读的字体和标识，确保顾客能够轻松理解展示的信息。字体大小、颜色对比和排版布局都是影响可读性的因素（见图3-154）。

图3-154　时间的形状，WEASPE门窗展厅设计

（3）尺寸合理性原则：考虑到人体尺寸和动作的人机工程学原理，确保商品或陈列物品的摆放高度和位置符合顾客的自然习惯，使其能够轻松触及和查看。

（4）色彩对比：人机工程学原理强调对比度的重要性。在展示设计中，使用明亮的颜色和对比鲜明的组合，以吸引视线并突出商品或信息（见图3-155）。

图3-155　西顿照明灯巢灯光展示

（5）人机界面设计：设计界面是人机工程学中的重要领域之一，它关注用户与系统之间的交互。设计师在这方面应用人机工程学的原则来创建易于理解、操作和反馈的界面，以提高用户的效率和满意度。这包括视觉设计、信息架构、交互设计等方面，涵盖了用户认知、学习曲线、反应时间等因素。

（6）符合人体工学的陈列：人机工程学强调人体姿势和动作的合理性。在展示设计中，确保陈列物品的布局和排列不会迫使顾客采取不自然或不舒适的姿势。

（7）任务分配：合理分配任务，将相关商品或信息组织在一起，减少顾客查找所需信息的时间。这有助于提高效率和购物体验。

（8）简化操作：人机工程学鼓励简化操作过程，减少复杂性。在展示设计中，确保商品的陈列和排列方式简单直观，使顾客能够轻松找到所需物品。

（9）警示标识：使用符合人机工程学的警示标识，以提醒顾客注意特定信息或事项。这有助于创造安全、无障碍的购物环境。

（10）个性化体验：考虑人机工程学的原理，为来自不同群体的顾客提供个性化的体验，使他们更容易找到符合其需求和偏好的商品。

这些人机工程学原理在展示设计中有助于创造出更人性化、易用和吸引人的陈列效果。通过深入理解这些原理，设计师可以更好地满足顾客的需求，提高购物体验。

3.6　实训

3.6.1　平面规划设计

1. 设计题目

为某一个面积500 m² 左右的展示空间进行平面规划设计，要求确定展示的主题以及展品的性质，绘制平面图并标出主要动线。空间的平面形状可自行设计，采用手绘的表现方式。

2. 设计目的

本题目主要锻炼学生对某种特定主题的展示空间的平面组织能力。不同主题的展示空间，对于展品的陈列、家具及陈设设施的布置以及人流动线的规划等都有不同的要求。通过设计，帮助学生合理地规划空间平面，以使其牢固掌握并灵活运用空间组织及动线设计的方法。

3. 作业评析

见图3-156，整个空间平面采用中心布置、线性布置和网格布置相结合的组织方法，通过顺序性的动线，将两个平面对称的、互相分离的空间联系在一起。

见图3-157，针对不规则的平面空间，本作品选择了非顺序性的动线设计，参观者可以根据需要自行选择参观路线，平面组织方面采用了线性布置与中心布置相结合的方法。

图 3-156 较为对称的展示空间　　　　图 3-157 不规则的展示空间

见图 3-158，整体上采用顺序性的人流动线，结合线性布置、中心布置等组织方法，设计了一个狭长的展示空间，平面布局较为紧凑，空间利用率高。

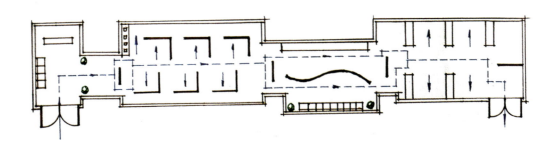

图 3-158 顺序性展示空间

见图 3-159，采用中心布置、线性布置等组织方法，结合非顺序性的动线，设计了一个中轴对称的商业展示空间。

见图 3-160，利用散点布置、中心布置等组织方法，设计了一个较大的博物展示空间，但多入口的布置方式，使动线过于灵活，不适合这类题材的展示。

图 3-159 对称式展示空间　　　　图 3-160 博物馆展示空间

见图 3-161，这是一个电玩产品的展示空间，主要采用了散点布置、中心布置、线性布置的组织方法，平面整体布局较为规整，但各动线之间的不连贯性，会给参观带来很大麻烦。

见图 3-162，空间主要采用了网格布置、中心布置等组织方法，通过非顺序性的动线设计，形成了一个活泼、动感的综合服装展示空间。

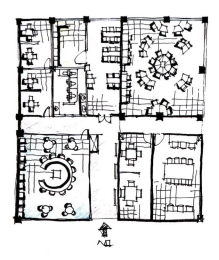

图 3-161　电玩产品展示空间

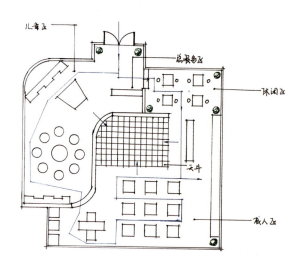

图 3-162　服装展示空间

见图 3-163，根据空间平面的形状，顺势布置展位，动线设计灵活，结合散点布置、中心布置、线性布置的组织方法，使空间活泼、富有情趣。

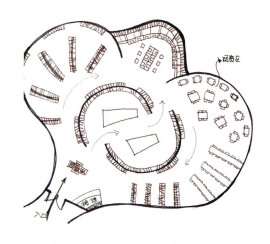

图 3-163　布局灵活的展示空间

3.6.2　单体空间设计

1. 设计题目

利用设置、围合、覆盖、凸起、下沉、架起等限定方法对某一特定的单体展示空间进行设计，空间要能够满足其使用功能，并体现出虚拟、实体、开敞、封闭、静态、动态等类型的空间的各自特点。

要求在 200×200mm 的范围内制作空间模型，材料自选。

2. 设计目的

本题目着重锻炼学生对于空间限定方法的实际应用能力，使学生深入理解各种空间限定方法的特点，并能够灵活运用于设计之中。同时，本题目还能帮助学生在实际的设计中牢固掌握空间的分类方法。

3. 作业评析

见图 3-164～图 3-166，利用阿迪达斯的品牌标志，通过设立、围合、覆盖等手段限定出了一个开敞式的动态空间。

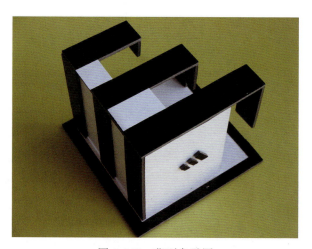

图 3-164　背面鸟瞰图

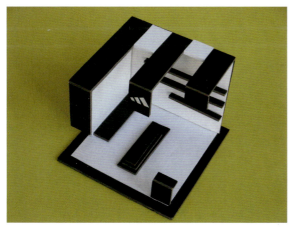
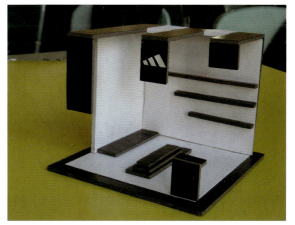

图 3-165　正面鸟瞰图　　　　　　　　　　　图 3-166　内部空间

见图 3-167～图 3-170，利用围合的限定方法，结合大小、虚实不一的正六边形，任意布置在空间的各个界面，创造出了一个相对封闭但又动感十足的单体空间。

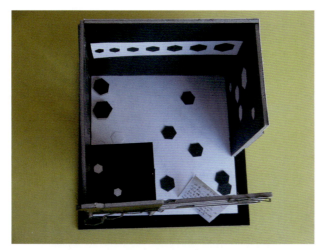
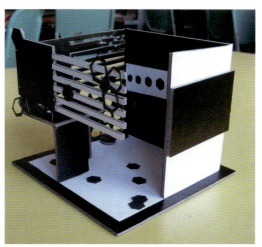

图 3-167　平面图　　　　　　　　　　　　　图 3-168　入口

图 3-169　鸟瞰图（1）　　　　　　　　　　图 3-170　鸟瞰图（2）

见图 3-171～图 3-174，运用架起的空间限定方法，解放了原来的地面以布置更多的展台，结合富有个性的栏杆和陈设，彰显了整个空间的品位，但缺少扶手的栏杆存在安全隐患。

见图 3-175～图 3-177，利用覆盖、设置等手段，结合富有特色的立柱造型，使空间动静结合，时尚中更显别致。

见图 3-178～图 3-180，利用设立、围合的限定方法，结合大量的曲面造型，设计出了一个简约大方的动态空间，但各入口的尺度略小。

图 3-171　鸟瞰图

图 3-172　正面图

图 3-173　侧前方效果图

图 3-174　侧后方效果图

图 3-175　鸟瞰图

图 3-176　左前方效果图

图 3-177　右前方效果图

图 3-178　鸟瞰图

图 3-179　正面图　　　　　　　　　图 3-180　效果图

见图 3-181～图 3-184，利用设立、围合的限定手段，结合品牌自身的造型特点，限定出了一个动感十足的空间，颜色的使用也简洁大方。

图 3-181　平面图　　　　　　　　　图 3-182　左前方效果图

图 3-183　右前方效果图　　　　　　图 3-184　鸟瞰图

见图 3-185～图 3-188，采用覆盖、围合的空间限定方法，结合不同大小、颜色的齿轮造型，并附以三角形、圆形等几何形状，使空间活泼、动感，具有强烈的现代气息。

图 3-185 平面图

图 3-186 左前方效果图

图 3-187 右前方效果图

图 3-188 内部空间

见图 3-189～图 3-192，以品牌的造型和颜色为设计主体，利用覆盖、围合、设立的限定方法，使空间醒目、活泼，并满足一定的使用功能。

图 3-189 平面图

图 3-190 入口鸟瞰图

图 3-191 侧面鸟瞰图

图 3-192 入口正面图

3.6.3 空间群化组合设计

1. 设计题目

利用空间相包容、空间相交叠、空间相连续、空间相接触等群化组织方法,设计一个具有确定展示主题的综合性空间。空间要满足其各种使用功能,要求在 300×300 mm 的范围内制作空间模型,材料自选。

2. 设计目的

综合性展示空间的设计更接近实际,远比单体空间具有实用价值,本题目主要锻炼学生对于综合性展示空间的设计能力。在满足空间各项使用功能的前提下,合理安排各功能空间的位置关系。设计一个有确定使用目的的综合性展示空间,也能培养学生全面思考问题的逻辑能力。

3. 作业评析

见图 3-193～图 3-196,采用空间相连接的组织方式,各组成空间彼此贯通,结合覆盖、设立等方法,使空间简洁、现代、开敞、明快。

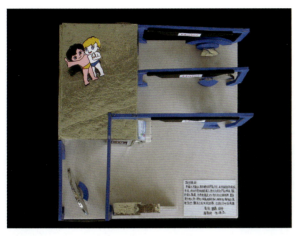

图 3-193　平面图

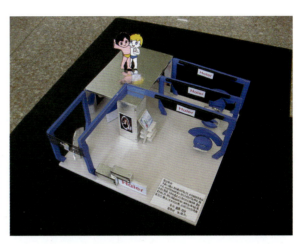

图 3-194　鸟瞰图

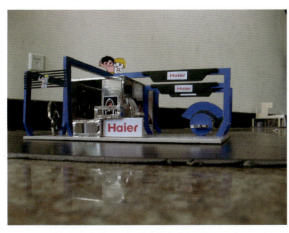

图 3-195　空间内部图

图 3-196　细节图

见图 3-197～图 3-200,采用空间相分离的组织方式,将两个主要的展示空间彼此独立设置,完全相同的界面造型,结合不同的展板设计,统一中不乏变化。

图 3-197　平面图

图 3-198　鸟瞰图

图 3-199　空间内部图

图 3-200　细节图

见图 3-201～图 3-204，三个展区之间通过空间相连续的组织方式结合在一起，并采用不同的空间限定方法，创造出了一个活泼动态的空间，但布局上略显拥挤。

图 3-201　平面图

图 3-202　鸟瞰图

图 3-203　空间内部图（1）　　　　　　　图 3-204　空间内部图（2）

见图 3-205～图 3-207，利用空间相接触的组织方式，使两个主要空间虽然彼此相通，却有明显的界限，同时，整体造型上采用抽象的汽车外形，更符合车展的主题。

见图 3-208～图 3-211，同样采用了空间相接触的组织方式，却将各空间高低错落设置，结合"廊"的界面造型设计，使空间富于层次变化，现代感强，有一定的艺术氛围。

图 3-205　平面图（1）　　　　　　　　图 3-206　鸟瞰图

图 3-207　效果图　　　　　　　　　　图 3-208　平面图（2）

第 3 章　展示空间设计

图 3-209　细节图　　　　　　　　　　　　图 3-210　效果图

见图 3-212～图 3-214，采用空间相包含的组织方式，在一个大的空间中包含几个小的空间，其中一个小空间具有完全封闭的界面，而其他小空间则采用开敞的形式，这样的设计使空间在通透的同时，又满足了一定使用功能的私密性。

图 3-211　鸟瞰图　　　　　　　　　　　　图 3-212　平面图

图 3-213　鸟瞰图　　　　　　　　　　　　图 3-214　效果图

见图 3-215～图 3-218，这个作品实际上采用了空间相交叠的组织方式，将门厅与展厅的空间部分重叠，结合覆盖、围合等空间限定手段以及色彩搭配，使空间现代、时尚，品牌效果明显。

见图 3-219～图 3-221，采用空间相接触的组织方式，结合覆盖、设立等限定方法，使空间简洁、时尚，具有浓郁的现代感，但接待厅与展厅之间的通道过于狭小。

图 3-215　鸟瞰图

图 3-216　效果图

图 3-217　侧面效果图（1）

图 3-218　侧面效果图（2）

图 3-219　正面效果图

图 3-220　鸟瞰图

图 3-221　侧面效果图

课件

课堂小结

第 3 章　展示空间设计

第4章 展示专项设计

平面组织

道具设计

版式设计

导视设计

配色设计

照明设计

实训

4.1 平面组织

展示空间的平面组织要以总体设计原则为前提，按照人的视觉习惯以及展品本身特点，进行陈列布置，通常有以下几种方法。

1. 中心布置

中心布置是指将展品放置在展厅的中央位置，可从展品的四周进行观看的布置方法。采用这种方法，在空间中容易形成视觉焦点，通常用来展示比较珍贵或重点展示的展品，展出场地一般要求平面呈几何图形，如方形、圆形、三角形等（见图4-1～图4-4）。

图4-1　采用中心布置方法的服装展示

图4-2　采用中心布置的文物展示

图4-3　采用中心布置的艺术品展示

图4-4　中心布置自上而下的视觉展示

2. 散点布置

散点布置方法可以理解为在一个空间中进行多点中心布置，即由多个可从四周进行观看的展体构成，展体按照一定的排列形式布置在空间之中。由于这种方法破坏了空间的视觉中心，从而形成了一个穿插有致、多点开花的平面空间（见图4-5～图4-8）。

图4-5　采用散点方法布置的电玩展

图4-6　采用散点方法布置的科学展厅

图4-7　自然博物馆中采用散点方法布置的动物模型

图4-8　采用散点方法布置的汽车展位

3. 线性布置

线性布置就是将展品在空间中按照一定的路线进行排列布置的方法，通常采用贴墙布置的方式，只能从展品的一侧进行观察，适合于较为狭长的展示空间。这种布置方法在实际应用中多有变化，可将展品突出于墙面放置，从三个侧面进行观察；也可在宽敞的空间中设置一定高度的曲线隔断，将展品沿隔断曲线排列布置（见图4-9～图4-12）。

图4-9　采用线性布置方法的文化展

图4-10　采用线性布置方法的自然展品

图 4-11　采用线性布置方法的鞋店　　　　　　　图 4-12　采用线性布置方法的茶叶展示

4. 网格布置

网格布置就是将相同规格的展具按照一定的排列方式有秩序地组合在一起，从而形成一个网状的展示空间。按这种布置方式搭建起来既简便又快捷，适合于中小规模的商业展示，但形式过于统一、缺少个性（见图 4-13、图 4-14）。

图 4-13　布置成网格的电玩展示空间　　　　　　图 4-14　布置成网格的家具展台

5. 综合布置

综合布置就是将上述诸多方法综合运用，采用两种或两种以上的布置方式来规划展示空间。单一的布置方法难免产生单调的感觉，综合布置可使展示空间的布局灵活多变，动感十足（见图 4-15、图 4-16）。

图 4-15　同时运用中心布置和线性布置的展示空间　　图 4-16　同时运用线性布置和散点布置的商业空间

4.2 道具设计

4.2.1 功能

道具在展示空间中的作用是通过各种装置的应用，实现展品的展示和保护。道具的使用需要充分考虑展品的特点和展览的主题，从而选择合适的装置和手段。例如，通过使用灯光、声音、材料等道具，可以营造出适宜的氛围，使观众更好地理解展品的内涵。优秀的道具设计，不仅能够合理地陈列产品，还会给人带来耳目一新的感觉，为整个展示空间添加浓郁的艺术气息（见图4-17～图4-19）。

"展示道具设计，是展示设计的重要组成部分，主要包括道具功能和艺术表现两个方面。"[①] 本节将从展示道具的基本概念入手，以功能分类为主线，研究各类展示道具的设计方法。

图4-17 吸引眼球的道具设计

图4-18 既突出主题又渲染气氛的展示道具

图4-19 箱包展示中的道具

① 王玉霞. 绿色生态展示道具设计的探索研究 [J]. 明日风尚，2018（22）：71.

4.2.2 原则

展示道具的设计直接影响着展示环境的风格，因此必须与展示空间的尺度、陈列性质、展品特点以及色调相协调。为此，道具的造型、结构、质感、规格和尺寸等方面都需要符合以下原则。

（1）符合人体工程学要求，以保证使用者的舒适度（见图4-20）。

（2）采用定型的系列化标准件，以便于生产和维护（见图4-21）。

图4-20　符合人体视觉高度的展示

图4-21　系列化的展示道具

（3）采用组合式、拆装式结构，方便搭建和拆卸（见图4-22）。

（4）选用轻质耐用的材料，便于加工和使用（见图4-23）。

（5）造型应具有构成形式美感，色彩和谐，以营造整体的美感（见图4-24）。

图4-22　可组合拆装的展示道具

图4-23　轻质的展示道具

图4-24　造型简洁、色彩单纯的展示道具

4.2.3　分类

展示道具是展览中必不可少的装饰物品，它们能够帮助我们更好地展现展品的特色和魅力。根据结构形式，展示道具可分为整体固定式和拆装式两类（见图4-25、图4-26）。

整体固定式适合常规展览，稳定性强，固定在展柜或展架上。拆装式则可根据需要自由组合，适用于多变的场景。从使用价值来看，展示道具可分为临时性和永久性两类（见图4-27、图4-28）。临时性展示道具仅用于特定展览，而永久性展示道具具有耐用性和稳定性。根据功能，展示道具又可分为承载、贮藏、陈述和表现4种类型。承载道具保证展览品的重量和安全性，贮藏道具保护展品不受损坏，陈述道具帮助观众更直观地了解展品，表现道具则增强展览的艺术感和观赏性。

图 4-25　整体固定式的展示道具　　　　　　　图 4-26　可拆装的展示道具

图 4-27　展会中临时搭建的展示道具　　　　　图 4-28　展会中永久性的道具

4.2.4　承载

承载道具就是在空间中支撑、摆放、悬挂展品的道具，其基本构架概括起来有三种形式，即展台、展板、展架。在具体的应用中，承载道具可以根据展示对象的不同，选用不同材质和色彩，设计出丰富的造型和样式。

1. 展台

展台是陈列实物展品的最基本的展示道具，包括平台、坡台、错落台等几种形式，其作用是使展品与地面相隔离，衬托并保护展品。展台造型的可塑性很强，可根据实际展品的需要，在形状、大小、高低、色彩、动静等方面进行设计（见图 4-29～图 4-32）。

图 4-29　展示空间中的各种展台　　　　　　　图 4-30　博物馆中的展台

第 4 章　展示专项设计

图 4-31　2014 年"世界移动通信大会"上的华为展台

图 4-32　慕尼黑宝马博物馆内的展台

2. 展板

展板是平面的展示道具，主要用来承载图文信息，可与墙界面相互转换，起到分隔空间、塑造空间的作用。除了采用水平方式布置，展板还可以采用倾斜或垂直的布置方式，结合尺度、形状和材质的变化，展板在实际设计中显得更加多样化（见图 4-33～图 4-36）。

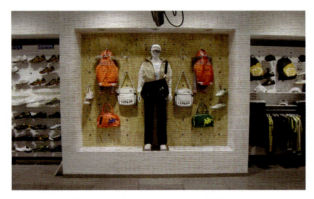
图 4-33　商业展示空间中的展板

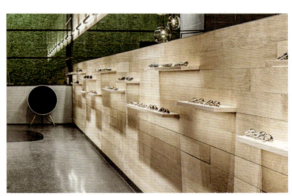
图 4-34　眼镜店中的展板

图 4-35　鞋店中的展板

图 4-36　简单自然的展板

3. 展架

展架通常是用于支撑和固定展台、展板的骨架，但同时也可作为一种独立的展示道具悬挂展品，还可以作为单独展位的隔断或顶棚限定空间。展架在实际的应用中结构多变，形式多样（见图 4-37～图 4-41）。

图 4-37 展会中的展架设计

图 4-38 展会中展架与织布组合

图 4-39 展架在服装店的运用

图 4-40 展馆中展架与展品的巧妙结合

图 4-41 展架在陶瓷展中的运用

4.2.5 贮藏

贮藏道具即指展示环境中的各种柜类。展柜在展示空间中是保护和突出展品的重要器具,多结合玻璃等透明材料,用于博物馆和商业空间的展品陈列。根据尺寸大小分类,展柜可分为矮柜、立柜和壁柜。

1. 矮柜

矮柜在高度方向上尺度较小,一般置于参观者的视平线以下,这样便于俯视展品,对于一些体型较小的展品,如珠宝、首饰、图书、手表等,尤为适用(见图 4-42 ~ 图 4-44)。

图 4-42 图书展示中的矮柜

图 4-43 富于创意的矮柜设计

图 4-44 超市中的矮柜设计

2. 立柜

立柜在空间中通常独立设置，参观者可从柜体的各个侧面环视展品，有利于从立体的角度观察展品，立柜的空间尺度一般较大，适用于体型偏大的展品（见图 4-45～图 4-48）。

图 4-45 历史博物馆中的立柜

图 4-46 蒙特惠奇（Montjuïc）城堡历史展厅中的立柜

3. 壁柜

展示空间中的壁柜是指嵌入墙体或靠墙而立的展柜，参观者只能从一面或三面进行观察，适合于陈列一些外形上以平面为主的展品，如服装、字画等（见图 4-49、图 4-50）。

图 4-47 上海博物馆里的立柜

图 4-48 药店中的立柜

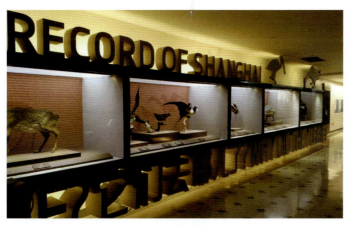
图 4-49 自然科学博物馆中的壁柜

图 4-50 专卖店中的壁柜

4.2.6 陈述

陈述道具是用来对展品的情况进行客观叙述和深入说明的,是传达展示内容的重要途径,也是实物展示的一种补充方式。通常采用图文说明和模型的方式来表现实物不易表达的信息。

1. 图文说明

图文说明就是以文字或图表的形式对所表述的主题进行细致的解说,可有效提高展示信息传达的质量。在展示设计中,可以根据不同的展示内容选择不同的图文表达方式,如文字版面、立体图表、电子触摸屏、参观线路图等,同时应用几种不同的表达方式可使内容的表达更加准确、生动、形象(见图 4-51～图 4-53)。

图 4-51 中英文对照的陈述道具

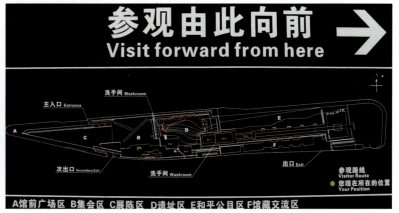
图 4-52 侵华日军南京大屠杀遇难同胞纪念馆的参观路线图

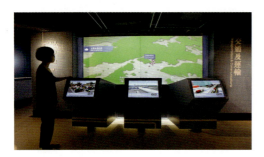

图 4-53　香港城市规划展览馆中的电子触摸屏

对汽车的内部构件一目了然。在现代的展示空间中，模型的应用较为广泛，无论是稀有珍贵的文物展示，还是纷繁复杂的商业展示，都可以看到各式各样模型的应用（见图4-54～图4-56）。

2. 模型

通过模型来陈述主题是展示道具设计中的一种非常重要的形式。模型具有逼真、直观的特点，参观者通过对模型进行观察，可以直接了解到展品的一些内部信息，如剖去外壳的汽车模型，可使人们

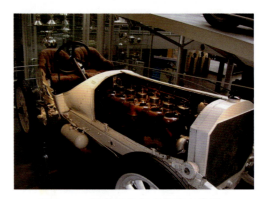

图 4-54　剖去部分外壳的汽车模型

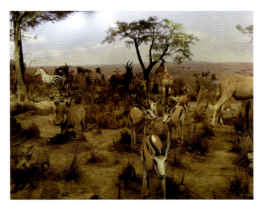

图 4-55　上海科技馆中的模型展示

图 4-56　孟良崮战役纪念馆中的沙盘模型

4.2.7　表现

表现道具是展览中不可或缺的重要元素，它具有独特的艺术性，能够有效地衬托展品的主题并揭示其内在含义。作为一种特殊的道具，它们既要具备艺术表现的能力，又要满足基本的功能要求，即为展品提供稳定的展示空间。通常，设计师会运用比喻、夸张、象征、解构和拟人等艺术手法来打造表现道具，但在实际应用中，必须注意避免过于抢眼，以免影响展品的突出和主题的表现。因此，精心设计的表现道具在展览中起着不可替代的重要作用（见图4-57～图4-60）。

图 4-57　唇彩的表现道具

图 4-58　可口可乐的表现道具

图 4-59　糖果店中的表现道具

图 4-60　色彩绚丽的空间表现道具

4.3　版式设计

在展示系统中，版面设计扮演着关键的角色。它不仅仅是让文字和图形看起来更美观，更重要的是能够有效地传达信息，引起读者的兴趣。因此，设计师需要在设计过程中注重细节，精心选择合适的字体、图案和配色方案，以及合理的布局。只有这样，才能给读者留下深刻的印象，让展示活动达到预期的效果。

4.3.1　设计要素

展示版面的设计要素是展示版面视觉效果的重要组成部分，主要包括版式、文字、图形、色彩和装饰五个方面。它们从不同的角度对展示版面产生影响。版式指的是版面的整体布局，它决定了展示内容的排列方式和空间利用效率。文字是展示版面的主要信息载体，它的字体、大小、颜色和排布都会影响读者的阅读体验。图形是通过视觉形式来表达信息的重要手段，它可以增强版面的视觉吸引力和传递信息的效果。色彩是展示版面的重要组成部分，它可以影响读者的情绪和注意力，同时也能够增强版面的视觉效果。装饰是展示版面的点缀，它可以提升版面的美感和吸引读者的注意力。这五个设计要素相互作用，共同构成了一个完整的展示版面，影响着读者对展示内容的理解和感受。

1. 版式

版面的构图形式通常有总版式和分版式两种。总版式指整个展示空间的版面格式，要求形式、色彩、文字风格等统一；分版式是指展示空间中各个版面的版式，在总版式统一的前提下，要求有一定的变化。总的来说，展示空间的版式设计要在统一的基础上寻求变化，从而达到丰富、活泼的视觉效果。然而，有时候版式表达不够清晰，需要更简洁明了，才能让读者更容易理解概念。因此，在设计版式时，要注重风格和语言的选择，以确保读者能够轻松理解展示内容（见图 4-61）。

2. 文字

在版面设计中，文字是传递信息的主要载体，也是展示设计的重要组成部分。因此，在进行文字设计时，需要考虑文字的字体、大小、颜色、排版以及与底图的相互关系等方面，确保所有元素的统一性。除此之外，文字设计也需要注重形式美感和艺术创意性，以最大限度地传递信息。简言之，文字设计应当简洁明了，以达到最佳的传达效果（见图 4-62）。

图 4-61　总版式统一的前提下，分版式各具特色

图 4-62　版式中不同大小、不同颜色的文字

3. 图形

在展板上，我们常常会看到各种各样的图片和图表。这些图形是展板设计中必不可少的要素，它们能够给人们带来强烈的视觉冲击。无论是抽象的还是具象的，都可以在展板上通过不同的排列方式，呈现出多种形式，从而展现出不同的风格，体现出不同的意境和含义（见图 4-63）。图表则主要出现在推广型的展览会上，用来介绍某项发展成果或推广某种科技产品。图表的设计需要根据展示内容来选择构成方法，同时还要具备一定的艺术性和趣味性，使呈现形式丰富多彩，能够增添版面的感染力。

4. 色彩

色彩在版面设计中扮演着重要的角色，它由版面底色、文字色彩和图形色彩共同构成，决定了展示版面的基本色调。在进行色彩设计时，首先要保证文字色彩、图形色彩与版面底色之间有明显的对比关系。这意味着它们的色相不能太接近，同时要有清晰的轮廓，这样才能达到较好的视觉效果（见图 4-64）。

5. 装饰

在设计版面时，装饰主要指的是各种装饰符号，它们的表现形式多种多样。比如双线、波线、点线等线型符号，还有题花、尾花、标志等图形符号。这些装饰符号在版面中重复出现，能够形成统一的视觉效果，有时甚至能够成为版面的视觉主体（见图 4-65）。

图 4-63　版式中的图形

图 4-64　不同版面色彩的对比

图 4-65　版面中模拟胶卷底片的装饰

4.3.2 编排方法

展示版面的编排方法与包装、广告、报纸杂志、书籍封套等版面的编排方法在造型元素和形式法则等方面基本上是相同的,其种类名目繁多,但概括起来可大致分为三类:规则类、不规则类和混合类。

1. 规则类编排

规则类编排就是按照一定的规律来安排版面,让整体效果更加整齐统一。例如,采用对称式的方法来布局文字或图形,可以营造出和谐、稳定和庄重的感觉(见图4-66);采用平衡式的编排方法,可以通过视觉心理达到平衡感,让版面看起来更加多变丰富,具有强烈的形式感(见图4-67)。

网格式的编排方法特别适用于文字图片信息量较多的版面,它的特点是既整齐又有变化,视觉条理清晰,编排丰富多样(见图4-68);采用放射式的编排方法,可以让文字或图形呈放射状排列,具有爆发感、中心感和运动感,增强视觉冲击力,起到引导和凝聚作用(见图4-69)。

图 4-66 采用对称式方法编排的版面

图 4-67 采用平衡式方法编排的版面　　　　图 4-68 采用网格式方法编排的版面

2. 不规则类编排

不规则类编排是一种无严谨规则的展示方式,它自由随意地构成版面,具有活泼自然的特点。采用

散点式的编排方法,可以将内容分成大小几组,形成疏密和层次,适用于内容繁多琐碎的版面(见图4-70);采用导向式的编排方法,可以在版面中应用横线、竖线、斜线等强有力的线条,形成明确的方向感,使版面充满形式感(见图4-71);采用曲线式的编排方法,可以将文字和图形按折线或曲线的方向进行编排,营造出韵律感、节奏感和动感,给版面带来视觉上的享受。这些编排方法的运用,可以使版面更丰富活泼,更具吸引力(见图4-72)。

图4-69 采用放射式方法编排的版面

图4-70 采用散点式方法编排的版面

图4-71 采用导向式方法编排的版面

图4-72 采用曲线式方法编排的版面

3. 混合类编排

在印刷设计中,有两种主要的版面编排方式,一种是规则类编排,即按照固定的版面结构和排版规则进行设计;另一种是自由类编排,即根据设计者的想法和创意自由地进行排版。然而,这两种方式都有各自的局限性,因此出现了混合类编排,即将两种方式结合使用,以产生更多样的版面编排方式。这样做可以使展示版面更加丰富多变,更具活力和趣味性,进而吸引读者的注意力。图4-73和图4-74是两个例子,展示了混合类编排的效果。通过混合类编排,设计师可以更灵活地运用版面结构和排版规则,从而创造出更具有吸引力的设计作品。

图 4-73　采用混合式方法编排的版面（1）　　　　图 4-74　采用混合式方法编排的版面（2）

4.4 导视设计

导视系统是展示空间设计中必不可少的一部分。科学规划和巧妙设计的导视系统能够确保参观者准确到达目的地、快速找到目标物品，并在舒适的环境中浏览展品。它不仅需要考虑受众需求和空间环境，还要融入展示空间的文化内涵和对展品的抽象表达。作为连接受众、建筑和展品的纽带，导视系统为参观者提供详细的布局信息，与空间环境相协调，相辅相成。科学完善的导视系统设计需要根据展示空间的功能分区和参观者的参观路线进行层级划分。见图 4-75、图 4-76，清美空间展厅采用地面镶嵌线性灯的设计方式引导空间参观路线，清晰又有美感，其曲线的线型与整体空间元素相统一。

图 4-75　清美空间展厅（1）　　　　图 4-76　清美空间展厅（2）

在展示空间中，导视系统的作用不仅仅是引导参观者从外部游离的空间回到主流线上，更重要的是能够有效地将内部观众疏散到外部空间。为了实现这一目的，需要精确梳理展示空间内外的逻辑关系，并通过层层导视的手段，使参观者能够有序地游览。同时，通过设计语言统一导视信息和空间文化，不仅可以帮助人们更好地了解空间信息，还能够让他们感受到设计所带来的独特美感。这一全方位的导视系统，不仅仅是为了引导参观者的行为，更是为了营造一种整体协调的空间氛围，让人们更加投入、享受展览的过程。因此，在整合空间的过程中，导视系统扮演着至关重要的角色，其作用不可忽视。

4.4.1 展示空间导视系统的作用

在展示空间的设计中，导视系统的作用至关重要。它不仅具备引导性和空间序列的功能，还能划分出清晰的功能区域，为人们提供直觉的方向感知，方便记忆和寻找。此外，导视设计在整体展示空间中退居到第二层次，但在需要时仍然能够出现，体现出与环境的默契关系。

展示空间导视系统的设计，强调的是企业形象、信息梳理和文化内涵的统一。整体性导视系统将相似的空间元素结合并应用，通过其特征为用户提供全面准确的信息。导视系统作为一种重要的指引工具，可以帮助受众更轻松地了解展览内容。通过将导视标识分布在不同区域，受众可以更加依赖导视系统，从而使其参观体验更加流畅。这种多感官导视系统，不仅可以提升受众的参观体验，还可以更好地传递展览信息（见图 4-77～图 4-80）。在设计展示空间导视系统时，需要充分认识到其整体性与延续性的重要性。这意味着设计师必须协调整合各部分，而不是简单地将它们相加。只有这样，才能避免主次不分，导致导视系统与环境不协调。因此，在设计过程中，应当充分考虑展示空间的特点和主题，以确保导视系统与其相互配合，达到最佳效果。

图 4-77　沉浸式体验展厅（1）

图 4-78　沉浸式体验展厅（2）

图 4-79　沉浸式体验展厅（3）

图 4-80　沉浸式体验展厅（4）

在商业区、办公区或酒店等人流较少、空间宽敞、氛围安详的场所，导向设计扮演着重要的角色。它不仅需要与环境相融合，还要符合公共导向的要求。因此，采用"大隐隐于环境"的设计理念，能够更好地满足这一需求。该设计风格根据环境属性判断导视系统应当是凸显还是融为一体。

在复杂的展示空间中，导向设计必须担当强势的视觉角色，能够在周围环境中脱颖而出。否则，导视系统就会失去功能性，成为复杂环境中的一个无足轻重的存在，无法有效指引寻路者的方向。因此，导向设计的重要性不容忽视。

在这样的环境中，导向设计需要兼顾功能性与美观性。它不仅要能够实现指引作用，还要具备一定的设计感，能够吸引人们的注意力。在设计中，还需要考虑到不同环境的特点，有针对性地运用不同的设计手法，以实现最佳的导向效果。例如，在受众不需要引导时，导向设计隐于环境之中；而在受众需要引导时，导向设计能及时出现，为用户提供引导功能。

4.4.2 展示空间导视系统的特点

1. 导向

导视系统是展览设计中不可或缺的重要组成部分。它的作用在于为受众提供明确的指引，帮助他们更有效率地游览展览空间。配备科学合理的导视系统能够有效地节省时间，提升参观者的体验。为达到这一目的，导视系统必须具备强大的导向指引功能。这意味着导视系统应当充分考虑参观者的心理和行为特点，并对展示空间进行深入的分析，以确保其与实际需求的贴合度。因此，科学的导向性要求是必不可少的。只有通过科学的分析和考量，导视系统才能更好地发挥作用，为参观者提供更便捷的导览体验（见图4-81）。

2. 层级

让受众更清晰地认识展示空间中的主次层级划分。这样做可以更有效地收集和规划展览内容，并通过导视系统向观众传达信息。层级化的展示空间能帮助观众更快速地了解空间结构，快速找到目的地，优化展示空间的有序性。见图4-82，为了形成空间导视，远洋大厦展厅采用地胶、地毯、瓷砖、吊顶以及灯光等多种方式进行层级分布。

3. 识别

导视系统采用平面设计语言增强视觉表现力，通过视觉传达表现空间信息。不同性质的展示空间决定了导视系统的设计风格，通过色彩、材质、造型的变化，提供独特的视觉体验，适应不同主题和类型的展览。

图4-81　以地毯和木地板拼接形成的导向弧

图4-82　远洋大厦展厅

4. 统一

导视系统应该与展示空间的风格相匹配，以确保它不会过于突出。在商业空间和博物馆等不同类型的展示空间中，导视系统需要根据具体情况进行设计，以保持与空间风格的一致性。统一的导视系统可以增强展示主题的传播效果，让观众更容易理解和接受展示的内容。因此，在设计导视系统时，应该注重与展示空间的整体风格相协调，以达到最

佳的展示效果。

5. 通用

残障人士是社会中不可忽视的群体，因此，考虑他们的需求和他们所承受的限制至关重要。导视系统的设计应当具有普适性，能够满足不同人群的需求，包括年龄、身体状况和使用环境等方面的差异。这样，无论是老年人、儿童，还是障碍人士，都能够轻松地使用导视系统，享受到完整的参观体验（见图 4-83）。

图 4-83　通用导视

4.4.3　导视系统的构成要素

导视系统设计的构成要素包括图形、文字、色彩、版式和材料等。这些要素会对导视系统的功能产生重要影响。只有综合分析各个要素的特点，才能使导视系统设计达到更加完整的效果。

1. 图形

我们可以将图形定义为一种无语言文字的导向工具。早期，图形被广泛应用于记忆和表达事物的特征。在陌生的环境中，人们下意识地寻找标识来确定位置和获取信息。在导视系统设计中，图形具有感性化的特点，可以快速传播信息，并且其简洁性使系统更加活跃明了。此外，在交流障碍的环境下，图形符号能够提供直观的信息传达，促进有效的沟通。因此，图形在现代社会中起着重要的作用，帮助人们更加有效地沟通和理解（见图 4-84）。

2. 文字

文字是不可或缺的表达工具，它使信息的传递更为理性。字体的大小、位置、数量等影响受众的视觉感受。文字设计需遵循清晰干练原则，过于复杂的设计可能降低导视的功能性（见图 4-85）。

图 4-84　以图形为中心的导视

图 4-85　以文字为中心的导视

3. 色彩

色彩是导视系统中的重要要素，影响系统的整体风格。色彩通过吸引注意力和表达情感影响参观者的情绪。色彩传递不同的情绪，在设计中需考虑文化差异，适当调整色彩以传达正确语境（见图 4-86）。

4. 材料

材料是设计方案的重要物质基础，其审美性和系统丰富性是设计中不可忽视的要素。在设计过程中，材料与空间环境、建筑和景观相互结合、相互影响，直接决定着设计形态和大小。材料的性质和特性直接影响着受众的感官体验，包括视觉、嗅觉、触觉等多个方面。因此，在设计导视系统时，综合考虑这些设计要素的特点是至关重要的，可以确保信息传递的准确性和效果的显著性，并且充分考虑受众的感知和体验，见图 4-87，这对于实现完整的导视系统设计至关重要。

图 4-86　以色彩为中心的导视　　　　　图 4-87　以材料为中心的导视

4.4.4　交互理念与展示空间导视系统的联系

交互设计被定义为"定义用户可以与之交互的产品和系统的行为的学科"。这意味着交互设计的核心在于描述产品和系统的行为，特别强调为用户创造新的用户体验。设计师丹萨菲尔在 *Designing for Interaction* 中指出，交互设计围绕着人展开，描述了人如何通过使用产品和服务来联系其他人。[①] 他还强调了交互设计与其他学科的关系。

1. 导视系统的目的

导视系统的存在意义在于满足使用者对于方向指引和信息传达的需求。它可以为用户提供准确、简洁的导航信息，帮助用户在复杂的环境中快速找到目的地。

2. 受众多样性导致复杂性

由于展示空间导视系统面对的受众多样，这导致了导视系统的复杂性。设计师需要考虑不同用户群体的需求和使用习惯。

3. 以用户为中心的交互设计

交互设计是一门旨在为用户提供最佳产品体验的学科。它的核心理念是以用户为中心，即将用户的需求和偏好置于设计的核心位置。交互设计的目的是为用户创造既美观又易用的产品。这意味着设计师需要在满足用户需求的同时，注重产品的外观和易用性（见图 4-88）。

4. 信息传达的效率与情感设计并重

在信息传达的过程中，高效并不意味着要牺牲情感设计。真正的情感设计需要设计师从用户的角度出发，以真实的情感来考虑设计。这意味着设计师需要深入了解用户的需求、喜好、价值观等，从而将这些因素融入设计中。只有这样，设计才能达到事半功倍的效果，让用户感受到设计背后的情感和用心（见图 4-89、图 4-90）。

① 大卫·贝尼昂. 交互式系统设计：HCI、UX 和交互设计指南 [M]. 孙正兴，译. 北京：机械工业出版社，2016.

图 4-88　以交互为中心的导视

图 4-89　以情感为中心的导视

图 4-90　以信息为中心的导视

4.4.5　五感设计在展示空间导视系统设计中的体现

五感指的是人类的五种感官，包括视觉、听觉、触觉、嗅觉和味觉。这些感官在人类的日常生活中起着至关重要的作用，也是设计师在展示空间导视系统设计中不可忽视的因素。

1. 视觉

视觉在整个感官体系中占比最大，高达 94%。在导视系统设计中，视觉通过造型、材质、色彩等元素传递信息。见图 4-91～图 4-96，原研哉在梅田医院导视设计中，强调视觉在设计中的决定性作用。

图 4-91　梅田医院导视设计（1）

图 4-92　梅田医院导视设计（2）

图 4-93　梅田医院导视设计（3）

图 4-94　梅田医院导视设计（4）

图 4-95　梅田医院导视设计（5）

图 4-96　梅田医院导视设计（6）

2. 听觉

听觉常作为视觉导视的辅助，配合视觉导视使系统更加丰富。见图4-97，地铁站的刷卡语音提示和盲人学校篮球馆的声音提示，强调人对不同声音产生的心理感受。

图4-97　地铁闸机系统

3. 触觉

触觉是设计中的重要一环，不同材质的触感产生不同的心理感受。雷恩斯扶手在无障碍导视系统设计中的创新，通过触觉弥补了盲人的视觉缺陷。

4. 嗅觉、味觉

嗅觉和味觉也能在导视中发挥作用，例如，通过味道勾起与场景相关的记忆。还有一种新型装置，通过舌头感受电脉冲来实现对视觉信息的获取，尤其对视觉障碍者有益。

5. 五感的互动

在德国美学家费歇尔看来，人的五种感官并不是相互孤立的存在，它们之间可以相互替代、产生共鸣。即使是次要的感官，在感知过程中也具有重要的作用。这一观点强调了五感的互动性，为我们认识世界提供了新的视角。

4.5　配色设计

在展示设计的过程中，色彩的产生有三个主要来源。首先是展示品视觉的固有颜色，即展示品本身所具有的颜色。其次是采光照明提供的照明颜色，即由灯光照射在展示品上产生的颜色。最后是展示空间带来的环境色彩，包括地面、墙体、天花板等环境元素的色彩选择。

观众在参观展览时非常注重情感交流和色彩的情感表达。在设计过程中，需要寻求具有普遍意义的三个来源色的审美观，并理解观众的思维方式，抓住他们的参观心理。考虑到观众的习俗、习惯、价值观等因素，设计应该最大限度地满足目标观众群体的情感需求。

在展示空间的设计中，环境色包含了地面、墙体、天花板等多个元素的色彩选择。由于展示设计有特殊的设计过程，不太受环境传统观念的束缚，更注重国际化与本地化趋势。在整个设计过程中，可以尝试采用新的方法，灵感来源于观众的情感需求，并通过详细的市场调查了解市场的期望。见图4-98～图4-101，平遥·汾酒博物馆空间设计方案通过樱花粉、粉绿色、橙黄色、灰白色来展示四季展厅。

图4-98　汾酒博物馆空间设计方案：春，平遥

图 4-99　汾酒博物馆空间设计方案：夏，平遥

图 4-100　汾酒博物馆空间设计方案：秋，平遥

图 4-101　汾酒博物馆空间设计方案：冬，平遥

不同地区对色彩理念的看法存在差异，发达城市更注重设计品质，而发展中的城市更强调感性体验。在设计过程中，要尊重观众的审美兴趣，考虑地区之间的文化差异。通过满足观众的心理感受，设计应当引发观众的共鸣，从而对其行为产生积极影响。

展示设计中的配色设计是一个重要的方面，可以通过巧妙搭配颜色来传达信息、引起观众的兴趣并营造特定的氛围。以下是在展示设计中需考虑的一些配色设计原则、类型、色彩心理学和色彩情感。

4.5.1　配色设计原则

1. 色彩搭配

选择相互搭配的色彩，如相邻色、互补色或三角形色彩搭配，以确保整体的和谐感。

2. 对比度

利用对比色，使重要元素在设计中更为突出。高对比度可以吸引视线，低对比度则创造出柔和的感觉。

3. 统一性

在整个展览中保持一致的色调，以确保观众在移动时感受到整体的一致性（见图4-102）。

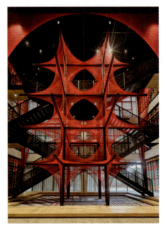

图 4-102　中国土家织锦艺术博物馆：土家之花，风合睦晨

4. 色彩平衡

在设计中平衡明亮和暗淡、冷暖色调，以避免过于单调或过于刺眼的视觉感受。

5. 重点色彩

突出展示品或关键信息所使用的色彩，使其在整体设计中更为显眼。

4.5.2　配色类型

1. 单色调

基于同一色调的不同明暗和饱和度，创造出简洁而统一的效果（见图4-103）。

2. 对比色

使用彼此对立的颜色，以增加视觉效果和吸引力（见图4-104）。

图 4-103　MEEM HOUSE，安吉利二奢零售终端

图 4-104　GEMART 智能家居展厅设计（1）

3. 类比色

选择相邻的颜色，使整体视觉更为柔和和自然（见图 4-105）。

4. 三角形色彩搭配

使用相互呈三角形关系的颜色，创造出平衡的效果（见图 4-106）。

图 4-105　GEMART 智能家居展厅设计（2）

图 4-106　新零售空间的独特体验：Concepts 门店

4.6　照明设计

照明设计在展示设计中扮演着重要的角色，它不仅影响展览品的视觉效果，还能够塑造整个展览空间的动线和情感表达。

4.6.1　展示照明的基本形式

1. 整体照明

整体照明的目的是保证整个展览空间都有足够的光亮。常见的整体照明包括天花板上的吊灯、筒灯或壁灯，以提供均匀分布的光线（见图 4-107）。

2. 重点照明

重点照明是用于突出展品或特定区域的照明形式。通过使用聚光灯、射灯或调光灯，可以将焦点聚集在展品的关键部分，强调其细节和特色（见图 4-108）。

图4-107　良设夜宴：全球首家沉浸式中国美学感官餐厅

图4-108　空间造序：场景叙事，岑立辉

3. 任务照明

这种形式的照明旨在提供特定任务或活动所需的光线，例如，阅读展板或照亮某个通道或者区域，以便观者及时关注。任务照明可以是直射光源，确保在需要时有足够的亮度（见图4-109）。

4. 装饰性照明

装饰性照明用于美学和装饰目的，这种照明形式包括各种各样的装饰性灯具，如吊灯、壁灯、吸顶灯等。它们不仅提供光线，还作为展览空间的装饰元素（见图4-110）。

图4-109　FUNGOO反鼓异世纪，乐子设计

图4-110　空间造序：装饰照明，岑立辉

5. 展览道路照明

用于引导观众在展览空间中移动的照明形式。展览道路照明灯具包括地面灯、灯带或其他低矮的照明设备，以定义路径并增强导览体验（见图4-111）。

6. 动态照明效果

这种照明形式利用灯光的动态效果，如颜色变化、渐变、闪烁等，创造出具有活力和吸引力的展览氛围（见图4-112）。

7. 自然光的利用

最大限度地利用自然光，通过窗户、天窗或其他开口来引入自然光线。这有助于创造更自然的环境，并降低能源消耗（见图4-113）。

这些基本形式的组合和搭配可以根据展览的特性和目标来调整，以创造出最合适的展示照明效果。在设计过程中，考虑展品的特性、观众体验以及整体设计的一致性是关键。

图 4-111　空间造序：地面线性照明，岑立辉　　图 4-112　照明展厅：光之田　　图 4-113　卫浴展厅

4.6.2　合理的照度设计

1. 照明需求分析

在开始设计之前，需要了解展览空间的用途和要展示的物品。不同的展品可能需要不同的照度水平。进行详细的照明需求分析是制订设计方案的第一步。

2. 均匀分布

照明应该在整个展览空间内均匀分布，避免产生强烈的阴影或光线不足的区域。总体照明的均匀性对于提供整体舒适的环境至关重要。

3. 颜色温度

考虑使用不同颜色温度的灯光来创造不同的氛围。温暖的色调可能更适合营造温馨的环境，而冷色调则可能更适合突出细节（见图 4-114、图 4-115）。

4. 能效考虑

选择能效较高的灯具和光源，以降低能耗。LED 灯具通常是较为节能和持久的选择。

5. 反光材料的使用

利用反光材料，如白色墙壁或地板，以提高光的反射，增强整体照度（见图 4-116）。

图 4-114　天津滨海科技馆：　　图 4-115　星际之旅：逆流的光，　　图 4-116　空间造序：
　　工业遗存的重生和再现　　　　　　未央创意空间　　　　　　　　宁水 NWM 展示空间，岑立辉

第 4 章　展示专项设计

4.7 实训

1. 设计题目

在仔细研究展示设计各视觉要素的基础上，针对某一展示主题或特定空间，进行空间色彩和版面设计。空间色彩要求注意体现展场、展区和展位之间的色彩关系，并具有一定的艺术表现性，采用手绘表现的方式；版面设计要求具有一定的艺术美感，采用计算机辅助设计的表现方式。

2. 设计目的

本题的目的主要是锻炼学生对展示空间视觉要素的把握能力，特别是对空间色彩和版面设计的掌握。空间色彩在保证展场背景色统一基调的基础上，能够根据不同分区的功能差异确定各展区的色彩，同时为了避免空间色彩过于单调，还要注意各展位强调色的运用。版面设计主要锻炼学生对于版式、文字、图形、色彩等设计要素的综合运用能力。

3. 作业评析

见图4-117、图4-118，在整体基调统一的基础上，空间色彩富于变化，甚至个别地方应用了对比色，结合各限定元素的设计，使整个空间充满了现代感。

见图4-119，以暖色调为主的卧室家具展示空间，适当地应用了一定的冷色调，打破了单调的空间色彩模式，却又不影响空间的整体基调。

见图4-120，作为彰显个性的艺术展示空间，在对空间形态进行创新设计的同时，大胆地应用了对比色，但要注意各展厅内部的色彩对比不宜过于强烈。

见图4-121，根据不同的使用功能，确定各展区空间的色彩，使空间色彩丰富，又不影响整体基调的统一。

见图4-122、图4-123，大面积应用对比色的展位设计，在整个展场中是很引人注目的，但要注意所用的色彩要与展品相协调。

见图4-124、图4-125，将几何图形采取放射性编排的形式，给人以较强的视觉冲击力；将字体进行放射状图形设计，做引人注目的编排。

图4-117　艺术品展区

图 4-118　电子产品展区

图 4-119　家具展区

图 4-120　艺术展馆

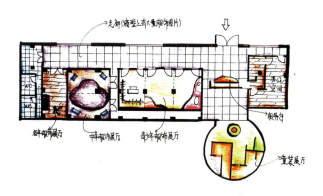

图 4-121　服饰展厅

图 4-122　房地产展区（1）

图 4-123　房地产展区（2）

图 4-124　放射性几何图形设计

图 4-125　放射性字体排版

课件

课堂小结

第 5 章　智能展示设计系统

人工智能技术新趋势

人工智能技术的革新

线下访学

5.1 人工智能技术新趋势

人工智能是一种模拟人类智能的计算机技术，通过机器学习、深度学习等方法，使计算机能够模仿人类的认知能力，包括学习、推理、感知、理解、交流和决策，从而实现自动化、智能化的任务处理，广泛应用于语音识别、图像识别、自然语言处理等领域，对社会生活和产业发展具有重要影响。

在全球化浪潮的推动下，社会经济和科技迅速发展，催生了空间展示设计领域各专业之间快速交叉和融合的趋势。这种趋势导致了展示设计理论和行业实践向着更加多元和前瞻的方向发展。因此，空间展示设计的专业理论建设迫切需要更广泛的视角来探索。在这一背景下，我们需要思考未来空间展示设计的发展方向、受信息技术影响的设计方法、受众的信息获取和交互方式，以及在信息环境中的空间展示设计形式和智能交互技术的应用。这些变革势头促使行业对这些问题进行深入思考，并在理论研究上做出及时的回应。

目前，展示设计行业广泛应用综合创意、数字艺术、人机交互技术和互动装置艺术，与空间展示设计之间的关系日益紧密，成为当代展示设计的一个显著特征。同时，观察和研究行业发展的同时，与相关领域的理论和实践成果进行融合。这种紧密的融合助力于更好地理解并应对人工智能技术新趋势，为空间展示设计带来更为创新和前瞻的解决方案（见图5-1）。

图5-1　智能家居空间场景设计

5.1.1　沉浸式构建

在当今数字化时代，沉浸式构建展示空间体验技术已逐渐成为展览和娱乐领域的主流趋势。其核心目的在于通过4D和5D体验模式，为受众带来更加丰富的感官刺激，包括视觉、听觉、触觉、味觉和嗅觉。这种技术的主要表现方式是通过立体影像系统，利用多组投影机投射具有左右眼视差的影像，并通过偏振化技术在银幕上呈现。观众佩戴偏振立体眼镜后，左右眼分别看到两台投影机的不同影像，从而产生具有景深感的立体影像，为观众营造身临其境的体验（见图5-2～图5-5）。

随着技术的不断发展，沉浸式构建展示空间体验技术也在不断创新和完善。例如，利用声光电等多种技术手段，可以实现更加逼真的场景还原和更加精细的感官体验。同时，通过结合虚拟现实和增强现实技术，还可以将观众带入虚拟的世界，与展示空间进行互动，进一步提升沉浸式体验的质量和深度。以美国自然历史博物馆为例，见图5-6、图5-7，其吉尔德中心三楼是一个展示科技的剧场（Invisible

Worlds），科学与艺术创新融合，游客可以在沉浸式的体验中，感受到富有想象力但又严谨的科学魅力。体验从 Susan S. and Kenneth L. Wallach 画廊到一个定制的椭圆形空间，以获得沉浸式的体验。循环播放的 12 分钟沉浸式体验揭示了地球上所有生命是如何相互联系的；在关键时刻，游客也将成为故事的一部分，他们的动作影响着周围投射的实时数字图像。该体验由 Tamschick Media+Space 和 Boris Micka Associates 设计，与来自博物馆的数据可视化专家和科学家以及来自世界各地的研究人员密切合作。该沉浸剧场展现了强烈的视觉冲击力和临境感，为观众带来了独特而引人入胜的体验。这样的沉浸式技术不仅丰富了展示空间的表现形式，同时也在体验层面上推动了创新。

图 5-2　盘龙城遗址博物馆展览陈列方案（1）

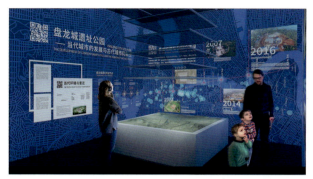

图 5-3　盘龙城遗址博物馆展览陈列方案（2）

图 5-4　北川羌族民俗博物馆设计方案

图 5-5　山东科技馆

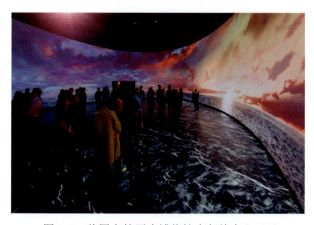

图 5-6　美国自然历史博物馆吉尔德中心（1）

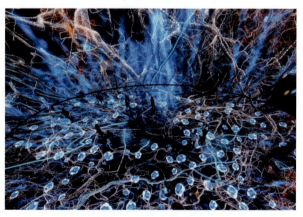

图 5-7　美国自然历史博物馆吉尔德中心（2）

5.1.2 交互式构建

交互式体验技术结合了感应装置和交互设计，旨在营造更加身临其境的体验，并提高观众的参与度。其核心概念在于通过感应触发信息传递，从而实现更加沉浸式的体验。目前，主流的手段包括使用红外感应技术和多媒体视频音频技术，以创造虚拟的视听效果。这些技术的运用将为观众带来全新的体验，让他们更加投入到艺术作品中去。

在实际应用中，通过感应装置的精确捕捉，计算机能够对参观者的动作做出快速响应，并将其转化为与展览物品相关的交互效果，使参观体验更加丰富多彩。此外，该技术还可以实现实时表现，为参观者带来更加真实和身临其境的感受。因此，交互式构建技术不仅在展览和展示领域具有重要意义，也为我们提供了一种全新的交互方式，极大地丰富了我们的生活体验。以美国国家儿童博物馆为例，见图 5-8～图 5-11，其"艺术 & 科技馆"是由尼克国际儿童频道（Nickelodeon）和博物馆共同为 3～10 岁的孩子开发的展项，鼓励孩子在探索的过程中锻炼肌肉，培养创造力以及与他人协作的能力。在这里，孩子可以见到他们熟悉的卡通朋友，如海绵宝宝、汪汪队和史莱姆。孩子们可以置身于海绵宝宝的海底世界，用光影元素和真人一般大小的卡通人物纸板，创建一个自己想象中的场景；可以在史莱姆游乐场中，调用视觉、听觉、触觉等多重感官，去感受五颜六色的灯光、动画、有趣的声音和黏糊糊的质感；可以在与汪汪队一起巡逻的过程中，发现艺术和科技原理。

图 5-8　美国国家儿童博物馆（1）

图 5-9　美国国家儿童博物馆（2）

图 5-10　美国国家儿童博物馆（3）

图 5-11　美国国家儿童博物馆（4）

交互式体验技术不仅满足了单人使用的需求，也考虑到了多人同时参与的展示场景。通过灵活的交互模式，系统能够智能地识别受众的行为模式，并将相关数据传输回数据中心进行存储，这为信息传播效果的评估提供了基础，使展览策划者和科技团队能够更好地了解观众的参与程度和反馈，从而不断优化交互体验。整个过程形成了一个闭环系统，使交互式体验技术得以更全面、深入的应用和发展。

5.2 人工智能技术的革新

人工智能技术的革新涉及对算法、模型和系统的深度改进与创新，以推动智能系统在各个领域的应用和发展。这种革新包括但不限于新型算法的研发、数据驱动的创新、跨学科融合、自主学习和适应能力的提升、人机交互的改进。人工智能技术的不断改进对场景体验产生了积极影响。通过人工智能技术，可以改善人们之间的通信方式，提高信息传输效率，从而创造更智能、更便捷的体验（见图5-12）。

图5-12　亲子交互场景展厅

5.2.1　场景体验的多样化

人工智能技术对于人际通信和信息传输方式的积极影响是不可忽视的。随着技术的不断进步，人们在相互通信和信息传递方面受益匪浅。这些技术的发展极大地提高了人与人、人与信息之间的交换效率。互动场景体验的进步与现代技术的发展密不可分。当人们在体验展馆时，通过调动更多的感官，尤其是视觉，可以获得更丰富多彩的体验。

发展中的技术使体验场景不再局限于单一的空间设计，而是提供符合用户需求的多维度、多角度的视觉环境。智能化的场景体验利用计算机图形、多媒体影像、人机交互、传感设备等先进技术，打造出沉浸式的交互体验环境。这种环境可以让用户沉浸其中，感受到身临其境的真实感。见图5-13～图5-16，以日本艺术家村松亮太郎及其创意艺术团队打造的"寻梦海底两万里·深海之光"艺术展为例，利用全息数字投影技术和水创造出沉浸式体验场景，使观众能够感受到海洋生命。

图5-13　"寻梦海底两万里·深海之光"艺术展（1）

图5-14　"寻梦海底两万里·深海之光"艺术展（2）

图5-15 "寻梦海底两万里·深海之光"艺术展（3）

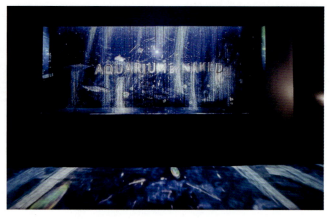
图5-16 "寻梦海底两万里·深海之光"艺术展（4）

科技手段的合理运用能够为主题展馆带来无限的想象空间。例如，水幕投影技术可以将历史文化投射在水幕墙上，展现多项立体画面，给观众带来全新的视觉体验和冲击。设计师将富有娱乐性的科学技术融入展馆设计中，使原本单调的展览变得生动有趣。同时，他们还可以根据不同人群的喜好设计趣味性展厅，将知识、互动和信息巧妙地融入展示内容中。通过这种方式，观众不仅可以在展览中获得知识，还能够享受到与科技的互动，从而更深入地了解展示内容。科技手段的合理利用能够为展馆带来更多的可能性，使场景体验不仅仅局限于与用户的物理互动，而是更加多元化和丰富。

1. 感官调动与视觉体验

展示设计对感官调动和视觉体验是非常重要的。通过科学合理地运用各种技术手段，可以为展览提供更加丰富、多样的视觉效果，从而吸引更多的观众。同时，也需要注意展示信息内容的准确性和有效性，确保用户能够获取到真实、有用的信息（见图5-17、图5-18）。

图5-17 味觉博物馆：从三个维度诠释"味觉"环幕投影（1）

图5-18 味觉博物馆：从三个维度诠释"味觉"环幕投影（2）

2. 沉浸式交互体验环境

通过计算机图形技术，可以实现生动逼真的场景展示，使观众仿佛置身于其中。多媒体影像的运用可以给观众带来多样化的视听体验，增强展示内容的吸引力。人机交互技术则使观众能够通过手势、声音等方式与环境进行互动，增加参与感和娱乐性。同时，传感设备的应用可以实时感知观众的行为，从而根据其反馈做出相应的展示调整，提升交互体验的个性化和实时性（见图5-19）。

3. 主题展馆的空间设计

在主题展馆的空间设计中，科技手段的运用起到了至关重要的作用。通过虚拟现实、增强现实等技术，观众可以身临其境地感受到展览主题所呈现的场景，与展品进行互动，从而加深对展览主题的理解和体验。比如，水幕投影技术能够生动地呈现多项立体画面，给观众带来新鲜感和视觉冲击（见图5-20）。

见图5-21，许多展馆的设计理念中引入娱乐性

的科学技术，使原本单调的作品更加生动活现。设计师根据不同人群的喜好，设计趣味性展厅，将知识、互动和信息融入展示内容中。

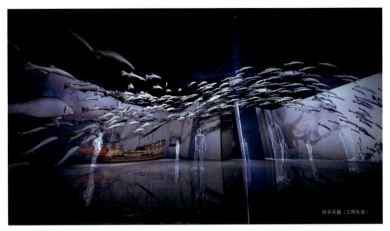

图 5-19　中国太湖博物馆布展设计方案，金螳螂

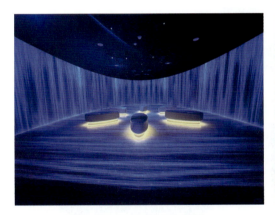

图 5-20　5D 全息水木投影

图 5-21　四川大学博物馆设计方案，清尚设计

5.2.2　场景视觉的信息化

应用人工智能技术于展览场馆，能实现展览信息的精准管理，提升展览效果与观众体验，不仅增强了吸引力与影响力，也创造了更多经济效益。见图 5-22，沉浸式美学将声音、灯光、展陈、科技和互动元素相融合，塑造出全方位的感官体验。观众通过这些手法沉浸于艺术境界，与作品互动，不但能实现超越传统艺术欣赏的体验，还能传达艺术家想要表达的情感信息。因此，视觉信息的提炼包括如下内容。

1. 精准信息定位和分析

通过人工智能技术，展馆可以进行精准的信息定位和数据分析，以更好地理解受众需求。这有助于提高数据分析的覆盖性和针对性，为展示内容的优化分类提供支持。例如，上海天文馆立足科普场馆定位，见图 5-23，通过 5G+8K、数字孪生、元宇宙、数字人、VR 及 AR 等技术，结合专业天文仪器、天文馆科普知识、全新交互理念，打造了全国首个天文元宇宙沉浸式体验产品，构建智慧文旅沉浸式体验新空间，丰富高质量科普信息供给，增长人们对元宇宙的了解和认识。

2. 个性化的视觉信息系统

个性化的视觉信息系统是指通过人工智能技术，根据受众的特定需求和喜好，实时调整展示内容的视觉特征，从而提供更加个性化的观赏体验。这一技术的应用使展示平台能够更加灵活地满足不同受众的需求，提升观众的参与度和满意度。例如，迪拜未来博物馆的生命图书馆，见图 5-24，展示了星球生物多样性，每个玻璃装置中都是一种动物的

生命形象，带些许宗教色彩的拱形连廊仿佛连接着天堂，站在圆形轨道圈旁边，下一秒就可以穿越时空，太空舱装置在向游客讲述宇宙的无穷奥妙，这种特殊的视觉特征给观者留下了深刻的印象。

3. 告别粗放式展示

精准定位技术的发展，让展览方式焕然一新。告别过去粗放的展示方式，通过精准定位，展示内容可以根据受众的偏好进行定制。这意味着受众在视觉导向上将拥有更多的选择权，可以主动地选择自己感兴趣的信息。这项技术的应用让展馆的展示更具有针对性，更能有效地吸引受众的注意力。图 5-25 展示的是新加坡艺术科技博物馆（ArtScience Museum），该博物馆致力于探索艺术、科学、技术和设计之间的交叉领域，通过虚拟现实、数字艺术等展示手段，为观众呈现富有创意和想象力的展览体验。

图 5-22　沉浸式美学

图 5-23　上海天文馆元宇宙时光机沉浸式体验

图 5-24　迪拜未来博物馆的生命图书馆

图 5-25　新加坡艺术科技博物馆

4. 提高交流效率

智能技术的运用不仅使展馆能够承载更大的信息流量，还显著提高了人与信息之间的交流效率。观众可以更迅速、准确地获取所需信息，提升整体参与感。

5. 良好的视觉体验桥梁

智能技术在展览场馆的视觉设计中发挥着重要作用，为观众创造出良好的视觉体验。它可以通过个性化的展示方式，让观众更深入地融入展览环境，从而提升他们的参观感受。智能技术为展览内容的呈现提供了稳固的桥梁，使观众能够更加直观地了解展示的内容。同时，它也可以根据观众的不同需求，进行灵活调整，从而满足不同观众的参观体验。在这样的智能技术的加持下，展览场馆的视觉设计也变得更加精彩和多样化，为观众带来更加丰富的参观体验。

综合而言，人工智能技术的应用使现代展馆更加智能化，提高了展示信息的精准度和个性化，同时增强了观众与信息之间的互动效果。见图 5-26、图 5-27，卡塔尔国家博物馆采用了多种智能展示

技术，以提升游客的参观体验和展览的吸引力；由Christophe Cheysson 创作指导、制作的影片《起源，2018》（*The Beginnings*, 2018）向观众展示了半岛形成初期的生命形态，并通过5D全息投影技术将早已灭绝的动植物及消失的景观鲜活地呈现在观众眼前（见图5-28）。展馆通过一系列相互关联的空间讲述历史，第一个时间跨度从1500年至1913年，介绍了重要的历史人物（见图5-29）。

普利兹克奖得主让·努维尔 卡塔尔国家博物馆"洞穴般梦幻的内部空间"

图 5-26　卡塔尔博物馆设计（1）

图 5-27　卡塔尔博物馆设计（2）

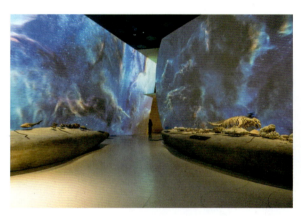

图 5-28　卡塔尔博物馆设计（3）

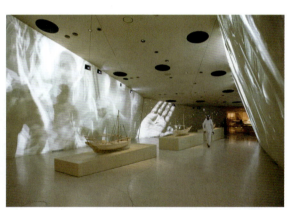

图 5-29　卡塔尔博物馆设计（4）

5.3 线下访学

5.3.1 教学目的

1. 了解智能技术应用场景

访学为学生提供了深入了解智能技术在实际展示设计中应用场景的机会。通过参观使用智能展示技术的实际项目，了解智能展示如何改变传统展示的方式。

2. 接触最新技术趋势

学生通过参与访学，了解到智能展示设计领域的最新技术趋势。这包括新型智能设备、交互技术、

虚拟现实（VR）和增强现实（AR）等，帮助他们保持对技术发展的敏感性。见图5-30～图5-33，米兰自然故事博物馆（Museo di Storia Naturale di Milano）是意大利米兰市的一座重要博物馆，致力于展示自然历史和生物多样性。该博物馆结合了传统的展示方式与现代科技，提供了丰富多彩的展品和互动体验，以吸引游客并增强他们的参观体验。

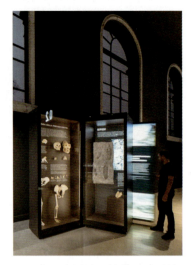

图5-30　交互式展品：触摸屏、手势识别

图5-31　多媒体展示

图5-32　虚拟现实（VR）和增强现实（AR）技术

图5-33　数字化档案和导览系统

在技术手段方面，米兰自然故事博物馆采用了诸多创新技术，具体如下。

（1）虚拟现实（VR）和增强现实（AR）技术：通过VR和AR技术，游客可以身临其境地探索远古生物、古代地质景观等，以及与展品进行互动，使参观者更加深入地了解自然历史。

（2）交互式展品：利用触摸屏、手势识别等技术，博物馆的展品可以实现互动，让观众更深入地了解自然界的奥秘，增强他们的参与感和学习体验。

（3）多媒体展示：借助投影、视频等多媒体技术，博物馆能够以生动的方式呈现自然历史中的各种故事，吸引观众的注意力，提升展览的吸引力和教育性。

（4）数字化档案和导览系统：通过数字化档案和导览系统，游客可以轻松获取展品的相关信息，并根据自己的兴趣和需求进行个性化的参观体验，从而提升了游客的参观效率和体验感。

3. 体验智能交互设计

访学可以提供学生与智能交互设计互动的机会。他们可以亲身体验智能展示设备的用户界面、交互方式，从而更好地理解用户体验和设计优化（见图5-34～图5-37）。

图 5-34　中国《湿地公约》30 周年成就展馆，华中科技大学

图 5-35　美图总部企业展厅：不断变化的裸眼 3D 影像（1）

图 5-36　美图总部企业展厅：不断变化的裸眼 3D 影像（2）

图 5-37　超低能耗建筑技术展厅：智能交互显示屏

4. 学习展馆中声光电展示手段

展示设计中的声光电展示手段是指利用声音、光线和电子设备等元素来呈现展品或主题内容，以营造出更加生动、引人入胜的展示效果。这些手段包括投影映射、LED 灯光、交互式显示屏、传感器技术、全息投影、声光秀等。例如，由新加坡 SODA 设计事务所打造的新加坡仲夏夜节展览在漆黑空间里用荧光绳相互交织，见图 5-38，其实是将形成星云的超新星爆炸的高速移动轨迹实体化的一种表现手法，这是用 LED 灯光表现的一种手段。

5. 探索人工智能（AI）应用

学生可以在访学中深入了解人工智能在展示设计中的创新应用。这可能涉及使用 AI 生成设计元素、优化内容呈现，或者根据观众的反馈和数据进行个性化展示（见图 5-39～图 5-41）。

图 5-38　荧光绳相互交织展示手法

图 5-39　超低能耗建筑技术展厅：智能交互显示屏

图 5-40　华润未来科学城展厅：多媒体展示屏　　　　图 5-41　恩施州博物馆深化展示方案：智能化场景体验设计构思

6. 挑战创新思维

智能展示设计领域常常需要创新思维，访学项目可以帮助学生面对挑战，激发他们寻找新颖解决方案的创造力。

7. 与行业专业人士互动

访学为学生提供与智能展示设计领域的专业人士交流的机会。这对于建立行业联系、了解职业发展机会和获取实用建议都是至关重要的。

8. 跨学科合作

智能展示设计往往涉及多个学科领域，包括设计、工程、计算机科学等。访学可以促进跨学科合作，帮助学生了解不同领域的知识如何融合在智能展示设计中。

总体而言，智能展示设计线下访学的目的是通过实践、体验和与行业专业人士互动，培养学生在智能技术应用于展示设计领域方面的综合能力。

5.3.2　教学内容设置

1. 文博类展陈项目考察（见图 5-42、图 5-43）

文博类展陈项目是指在博物馆、艺术馆、历史馆等文化机构中策划、设计和实施的展览项目。这些项目旨在通过展示文物、艺术品、历史资料等，向公众传递知识、弘扬文化、促进教育和交流。通过参与文博类展陈项目的考察，学生不仅可以获取丰富的展陈知识和设计技能，还能够培养对文化遗产的保护与传承意识，提升综合素质和社会责任感。

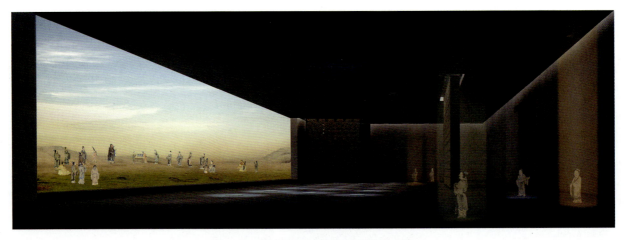

图 5-42　济宁孔子博物馆展陈设计方案

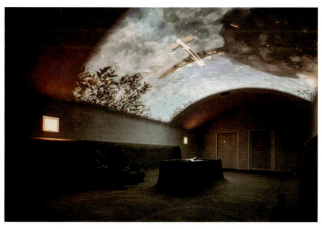

图 5-43 安徒生博物馆，隈研吾

2. 商业类展示项目考察（见图 5-44、图 5-45）

商业类展示项目是指在商业领域中策划、设计和实施的展示项目，旨在推广产品、服务、品牌或企业形象，吸引客户、增加销售、提升市场份额等。通过商业类展示项目的考察，学生可以学习到相关专业知识，如市场调研与行业了解、展示设计与营销、品牌建设与形象传播。

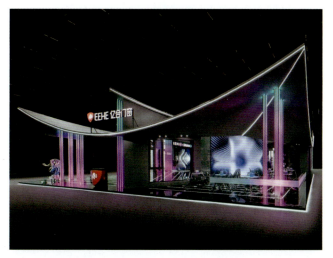

图 5-44 创思国际 X 亿合门窗展厅

图 5-45 兰博基尼岩板中国首家概念店，李明锋设计

3. 展览、展销会展示考察（见图 5-46、图 5-47）

展览和展销会展示考察指的是参与者通过参观商业类展览或展销会，对展示的产品、服务、品牌以及参展企业的营销策略、市场定位等进行观察和研究的活动。通过对展览、展销会展示的考察，学生可以学到一些展示设计知识技能：空间规划与布局设计、视觉传达与展示设计、展品陈列与展示搭建、品牌故事与主题传达、互动体验与参与感设计、技术应用与数字展示。

图 5-46 雅诗兰黛集团进博会展馆（1）

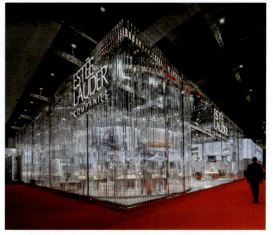

图 5-47 雅诗兰黛集团进博会展馆（2）

5.3.3 课堂交流/教学要求

1. 深入了解智能化展示设计技术手段

学生不仅需要了解主要的技术手段,还要深入研究其背后的原理和应用场景。这包括对智能化系统的工作原理、传感技术、数据处理和分析的深入理解,以及如何将这些技术融入展示设计中,从而实现更智能化的展陈效果,见图 5-48～图 5-53,仔细观察不同博物馆的设计表现。

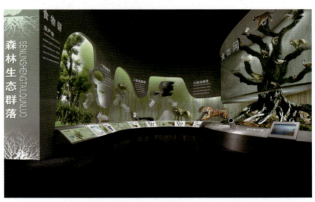

图 5-48　天津自然博物馆概念设计方案:声光电综合手段　　图 5-49　中国森林博物馆展陈方案设计:电子显示屏展示手段

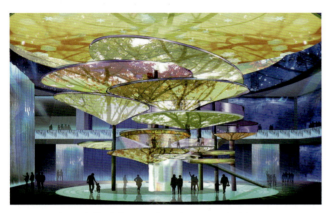

图 5-50　中国森林博物馆展陈方案设计:全息投影展示手段　　图 5-51　中国森林博物馆展陈方案设计:
　　　　　　　　　　　　　　　　　　　　　　　　　　　　　　　增强现实(AR)与虚拟现实(VR)技术的结合

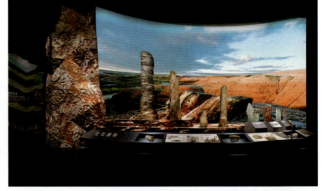

图 5-52　中国森林博物馆展陈方案设计:　　　　　　　　图 5-53　中国森林博物馆展陈方案设计:3D 投影
　　　　　3D 投影　　　　　　　　　　　　　　　　　　　　　　　　结合浮雕艺术展示手段

2. 深度感受展示主题的视觉艺术化表现

不仅要感受,还要深度理解如何通过视觉艺术化手法表达展示主题。这可能包括对颜色、形状、材

质等视觉元素的深入分析，以及如何运用这些元素来传达特定的情感、信息或品牌形象（见图5-54）。

图5-54　"Game On"巡回展：LED荧光灯与智能触摸屏结合展示手段，马德里

3. 深入关注展示设计要素

展示设计是指通过使用各种视觉和交互元素，将信息、产品或服务展示给观众的过程。在当今社会，随着信息的快速传播和消费者需求的多样化，展示设计在各行各业都扮演着重要的角色。因此，深入关注展示设计要素是十分必要的。

展示设计的要素可以分为外部要素和内部要素。外部要素指的是展示的形式，包括展示的空间、布局、色彩、字体等。这些要素在吸引观众注意力、传达信息和营造氛围方面起着重要作用。内部要素则是指展示的内容，包括文字、图片、视频等。这些要素不仅要与外部要素相协调，更重要的是要能够清晰地表达出展示的主题和目的。

展示设计要素还可以分为视觉要素和交互要素。视觉要素指的是通过视觉感知来传达信息，包括色彩、形状、大小、比例等。这些要素可以帮助观众更直观地理解展示内容。而交互要素则是指通过触摸、点击、滑动等方式与观众进行互动，增强观众的参与度和体验感。这些要素在现代展示设计中越来越重要，可以帮助展示更加生动和有趣。

最后，展示设计要素需要根据不同的展示目的和受众群体进行合理的选择和运用。例如，商业展示设计需要更加突出产品特点和吸引消费者，而教育展示设计则需要更注重信息的传达和教育性。同时，不同年龄、性别、文化背景的受众也会对展示设计要素有不同的偏好，因此设计师需要根据实际情况进行灵活调整。

综上所述，深入关注展示设计要素，对于展示的效果和效率都有着至关重要的影响。设计师需要充分了解展示设计要素的分类和作用，并根据不同情况进行合理的运用，以达到最佳的展示效果。只有这样，才能让观众在欣赏展示的同时，也能够更好地理解和接受展示所传达的信息。

课件

课堂小结

第6章 专题教学

博物馆专题设计

展馆设计流程

实训

6.1 博物馆专题设计

6.1.1 案例——步兵第四四六兵团团史馆

1. 展陈形式

（1）展陈形式丰富多样化，既具有历史感、庄严感又具备当代军队新型科技建设特点。见图6-1，本案例的序厅是由主题性圆雕和浮雕结合设计，开篇点题：道出革命烈士"一不怕死，二不怕苦"的精神。此外，顶部弧形的造型加立体的五星以及吊顶中的暖黄色反光LDE灯带能够烘托气氛：喻义兵团是一支紧密围绕党中央，听党指挥的高级作战部队。

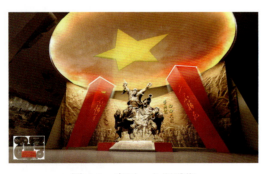

图6-1　序厅：主题雕塑

（2）除了图片、文字、实物等基本形式，还可以在布展过程中引用艺术辅助展品和科技辅助展品。见图6-2，在序厅设置一面背景墙，采用多媒体滚动幕布的方式来讲述兵团的简介。这种类型的滚动幕布采用先进的多媒体技术，结合了幕布和投影设备，可以实现图像、视频和文字等内容的滚动显示。

图6-2　多媒体滚动方式幕布

（3）艺术辅助展品，如绘画、雕塑、场景等，以其特有的历史厚重感，特别适合表达战争年代有文字，而没有影像记载的事件。见图6-3，本案例是驻防藏区的展示篇章，吊顶部位设计天花板艺术灯箱，将西藏地区的风貌展示其中，增强场景氛围。

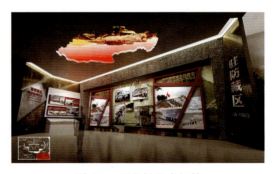

图6-3　天花板艺术灯箱

（4）科技辅助展品，如触摸屏、多媒体视频、虚拟投影、数字感应设备、模型沙盘和光感辐射地图等，以其现代感强的特点，适合新时期各种内容的表达。见图6-4，多媒体半景画体验场景就是结合虚拟投影以及传统公共艺术诠释主题故事。

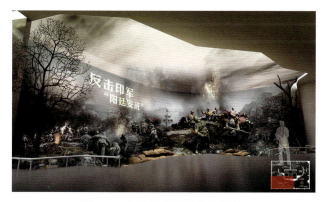

图 6-4　多媒体半景画体验场景

2. 设计风格

该设计方案及布局结合团营区换建工程，做到与外部公共空间相互协调，依照"尊重史实、突出重点、注重功效"的设计思路。

以部队历史脉络为主线，布展形式创新且多样化，除了图片、文字、实物等基本形式，我们在布展过程中引用绘画、雕塑、场景等艺术辅助展品，以其特有的历史厚重感，表达战争年代有文字，而没有影像记载的事件；并且引用触摸屏、多媒体视频、虚拟投影、数字感应设备、模型和沙盘等科技辅助展，以其现代感强的特点，表达新时期各种内容的更新升级。

见图 6-5、图 6-6，声、光、电等多种现代手段融合使用，集中展示四四六兵团自建立以来的光辉历程，反映英雄模范和重要人物，以较强的视觉冲击力和艺术感染力，给予参观者历史浸入感和震撼力，凸显部队的风雨历程以及取得的辉煌成就，使团史馆成为集史志展示、红色教育和党政会议于一体的多功能展馆，着力把其建成传承发扬我团光荣传统和历史荣誉的载体，充分发挥团史馆在战斗精神培育方面的重要作用。

图 6-5　互动多媒体（1）

图 6-6　互动多媒体（2）

3. 展陈大纲学习

1）前言（序厅）

序厅的整体空间设计简洁大气，与外部公共空间相协调，左右墙面采用浅浮雕组合，展示 76 年的光辉战斗历程（见图 6-7）。

2）历史沿革

以历史脉络为主线，展示了兵团从成立、发展、转变到如今成为一流国家军事作战力量的艰难历程，以及现代化科技兴团的过程。按照时间发展的顺序，合理分区、组合内容，引入了背后的历史故事，记述了部队组织序列的演变和发展过程，并适当延伸了体制编制调整前部队的历史情况。通过线型时间轴与智能移动电子屏结合的方式，根据参展观众的动向，设备将自动显示相应时期的历史沿革事件。这种方式简洁明了，且实现了视觉的多元化，讲述了我团各个时期的沿革情况（见图 6-8）。

3）领导人名录

针对领导人名录部分，制作不褪色的照片，采用照片版块形式悬挂，照片上说明姓名、职务及任职时间。由于内容较多而展示空间有限，设置一个多媒体触摸屏，补充展示每位领导人及曾经在兵团工作过的领导干部的详细介绍（见图 6-9）。

4）战斗历程（8 个小节）

主要展示部队在各个时期完成的重要作战和工作任务、建立的功勋和获得的荣誉等。在战争年代，将突出参加重要战役战斗作为布展的一条主线；而

在和平时期，则突出展示所完成的重大工作任务、做出的重要贡献、积累的重要经验以及涌现的典型人物等（见图6-10～图6-18）。

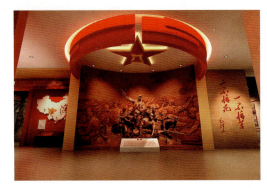

图6-7　序厅

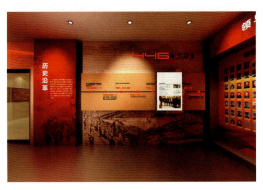

图6-8　历史沿革

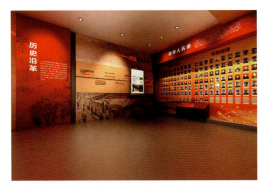

图6-9　领导人名录

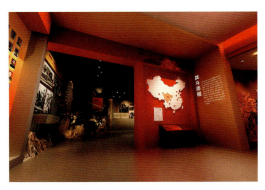

图6-10　战斗历程（1）

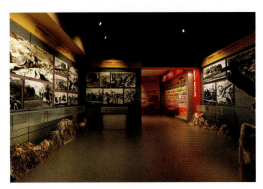

图6-11　战斗历程（2）

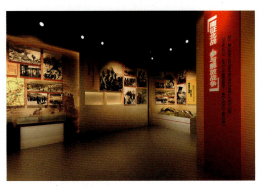

图6-12　战斗历程（3）

图6-13　战斗历程（4）

图6-14　战斗历程（5）

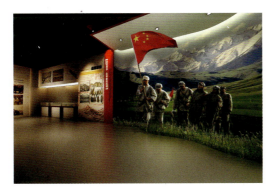
图 6-15 战斗历程（6）

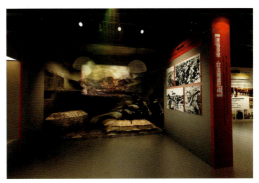
图 6-16 战斗历程（7）

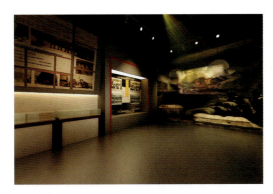
图 6-17 战斗历程（8）

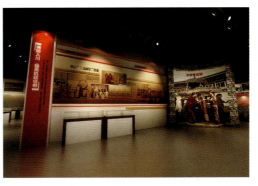
图 6-18 战斗历程（9）

5）主要业绩

主要业绩包括敌我双方参战的部队及兵力，我方歼敌和缴获武器装备数量等；在和平时期，部队建设、发展的成就及完成的各种急难险重任务；部队历年来取得的各项荣誉情况（见图 6-19）。

6）英模名录

英模名录收录在作战和部队建设中做出突出贡献，被授予荣誉称号的英雄模范。通过图片和奖牌的方式展示英模单位及个人，在中间壁挂广告机，滚动播放英模的突出事迹（见图 6-20）。

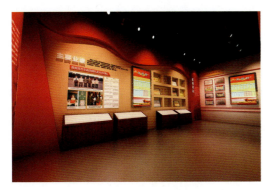
图 6-19 主要业绩

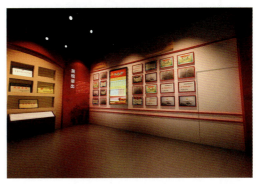
图 6-20 英模名录

7）烈士名录

烈士名录介绍在作战、训练、戍边、施工、抢险救灾等工作中牺牲的烈士情况，并收录排职干部及其以上军职的烈士和被授予荣誉称号的战士烈士的相关资料。英灵永存部分的纪念碑造型和左右两侧浮雕墙形成对称式布置，庄严、肃穆、稳重，表现我团对在作战、训练、戍边、抢险救灾等工作中牺牲的烈士的尊重（见图 6-21）。

8）亲切关怀

"亲切关怀"主要介绍上级领导关心、指导部队建设的情况。原则上，主要展示正师职以上首长和地方省、部级以上领导；一个领导只展示一次；同时，展示领导人给团本级和部队的勉励题词。通过图文并茂的方式来展示各级领导来团视察的情况，体现上级首长对兵团建设的亲切关怀以及巨大鼓舞（见图 6-22）。

图 6-21　烈士名录

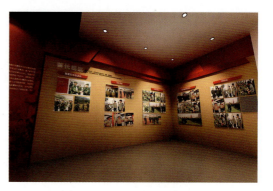

图 6-22　亲切关怀

9）结束语

结束语简要总结历史经验、未来部队的建设愿景，表达官兵继承传统、开拓创新、再创辉煌的决心。领导题词台前放留言台，放各式笔墨，供参观者留言题词（见图 6-23）。

4. 平面功能布局及人流参观动线

人流参观动线分为常规动线及残疾人流动线 2 条，根据 9 个篇章展陈顺序为参观动线布局（见图 6-24、图 6-25）。

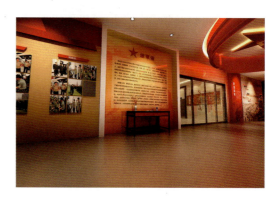

图 6-23　结束语

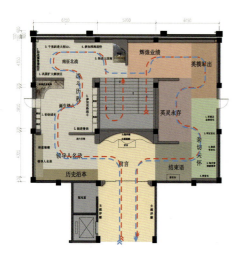

图 6-24　平面一楼

图 6-25　平面二楼

其中一楼以前言（序厅）开篇，将历史沿革、领导人名录、战斗历程根据空间结构按顺序分布，至战斗历程之第 5 节转折上二楼。

二楼为从左向右的观展顺序，继续讲述战斗历程的其他小节，讲述完战斗历程 8 个小节后，转而下一楼，将余下的主要业绩、英模名录、烈士名录、亲切关怀、结束语 5 个篇章，以右为轴线继续展示，至结束语处领导题词至出口，动线清晰、合理有序，且极具人文特性。

残疾人流动线：将一楼所有展陈内容参观完毕，出展厅进电梯上二楼，观毕，再入电梯下一楼。

5. 智能技术解析

1）互动、触摸显示屏（见图 6-26）

结合全息技术，给人以空间感。观者可以用身体动作操控画面：翻看画面信息、调看感兴趣的内容以深入了解、与画面里的虚拟人物互动交流等，身临其境地感受并操控虚拟场景，也可以在互动墙上签名或任意涂画，系统会记录你的创作，并生成一段动画形象，是一种有效地展示信息、互动娱乐

的新载体，同时也是展示内容的有效补充。

2）智能移动电子屏（见图6-27）

智能移动电子屏主要用于补充展示时间记事以及历史沿革；可通过线型时间轴与智能移动电子屏结合的方式，根据参展观众的动向设备对应的时间点将自动显示相应时期沿革事件，简洁、明了，且达到视觉多元化的效果，讲述兵团各个时期的沿革情况。

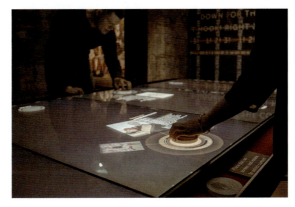

图6-26　互动触摸显示屏　　　　图6-27　智能移动电子屏

3）染色灯（见图6-28）

染色灯用于整个展示厅的照明及改变展厅环境色彩，这种灯采用C（青色）、Y（黄色）、M（品红）三基色的无级混色系统，铺光均匀，色彩丰富。根据型号与规格的不同可以变换几种到几十种色彩，这种灯光在模型的演示过程中，以光线明暗的变化，灯光色彩的变化，将模型展示厅渲染成清晨、黄昏、夜晚等不同时段的情景，渲染了模型外部气氛，同时也以明暗的变化使模型内部灯光突出。

图6-28　染色灯

4）多点数码触摸系统（见图6-29）

展区中央的多点数码查询设备容纳海量信息，详细展现部队建设规划的各项具体内容。

图6-29　多点数码触摸系统

5）定向集音罩（见图6-30）

专为狭窄射角度传播声音而设计，小范围区域作解说工作，减少对旁人的声音干扰。

图 6-30　定向集音罩

6）投影系统（见图 6-31）

投影系统分为实体与虚拟影像相结合及全虚拟两种，是以计算机技术为核心的现代高科技手段生成逼真的三维图像模型，借助投影显示设备或其他显示设备把计算机上的三维或四维图形图像模型显示到台面上，与实体互动展示的演示相映生辉，使内容的演示效果更加形象、生动。

7）透明液晶展示系统

透明液晶展示系统能在自然光条件下，实现各种色彩画面的动态透明展示效果，具有高分辨率、高透明度、真彩色成像以及高对比度的特性。透明液晶展示系统运用在展示展品实物互动方面具有非常强的吸引力，可增加触摸互动控制功能，让展品"活"起来（见图 6-32）。

图 6-31　投影系统

图 6-32　透明液晶展示系统

8）iPad 中控系统（见图 6-33、图 6-34）。

iPad 中控系统是一款基于 iPad 控制平台的多媒体中央控制系统。客户通过对 iPad 操作界面的触控，即可实现对展项中的所有电子设备、投影机、环境灯光、沙盘灯光进行智能化控制，并对环境设备（如窗帘、电动屏幕、电动门等）进行智能化操控，省却人工操作、体验超群。

产品功能：
- 支持影片播放、切换、音量调节等控制；
- 可对影片播放的进度进行自由控制；
- 支持对展馆中各种不同互动效果的切换；
- 可统一或单独控制展厅中各台投影机开关、设备开关；
- 可控制 LED 灯光；
- 支持环境控制，如环境灯光、电动门、电动窗帘等。

图 6-33　iPad 中控系统（1）

图 6-34　iPad 中控系统（2）

6. 效果图赏析

本案例通过九大篇章，一楼到二楼的迂回式合理布局展示，整个展馆以"现代化媒体、互动科技、高度信息化、生动场景化"等丰富的展陈内容，结合军事文化特色，为展馆赋予了独特的吸引力。这一设计旨在进一步增强官兵荣誉感、责任感、使命感，有效促进兵团各项任务的顺利完成和部队全面建设的科学发展，图 6-35～图 6-38 是本案例的效果展示。

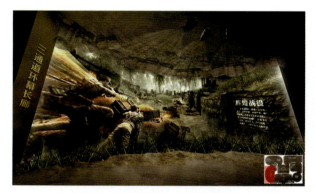

图 6-35　多媒体体验场景营造

图 6-36　长征路线投影系统

图 6-37　多媒体图文展示

图 6-38　圆雕、浮雕等艺术辅助手法

6.1.2　学习红色文化

在筹建革命烈士纪念馆或团史馆时，学习红色历史和文化是至关重要的。以下是需要学习和考虑的关于红色历史和文化方面的内容。

1. 中国共产党的创建和发展

学习中国共产党的创建历程，包括党的宗旨、党旗、党徽等标志性元素。了解党的早期领导人，如陈独秀、李大钊等，以及党的第一次全国代表大会的重要决议（见图6-39）。

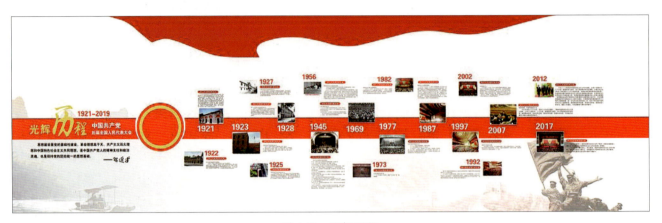

图6-39　光辉历程

2. 红军长征

深入研究红军长征的历史，包括长征路线、艰苦环境下的战斗，以及毛泽东等领导人的决策和指导（见图6-40）。

3. 抗日战争

了解中国在抗日战争中的抗战历程，包括国共合作，八路军、新四军等在抗战中的贡献（见图6-41）。

图6-40　红军长征

图6-41　"战斗历程"厅：抗日战争时期

4. 解放战争

研究解放战争的过程，包括辽沈战役、淮海战役、平津战役等，了解中国共产党的军队如何最终在全国范围内取得胜利（见图6-42）。

5. 社会主义革命和建设时期

学习社会主义革命和建设时期的历史（见图6-43）。

图6-42　"战斗历程"厅：解放战争时期

6. 革命烈士事迹

了解革命烈士的英勇事迹，包括他们在战争中的奉献、牺牲，以及他们为建设新中国所做出的贡献（见图6-44）。

7. 红色文化

研究红色文化的内涵，包括红色经典、红色歌曲、红色艺术等，这些都是表达革命情感和理念的载体。

8. 毛泽东思想

学习毛泽东思想的基本原理，包括对马克思列宁主义的继承和发展，以及在中国革命和建设中的具体应用。

9. 团体历史

如果是团史馆，要深入了解中国共青团的发展历程、组织架构，以及共青团在不同历史时期的重要任务和贡献（见图6-45）。

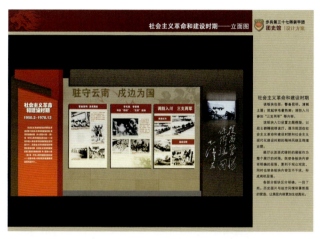

图6-43 "战斗历程"厅：社会主义革命和建设时期

图6-44 英模名录

图6-45 胶州市福州路小学校园红色文化：中国共产主义青年团

10. 文物和资料收集

收集与红色历史和文化相关的文物、图片、文件等资料，这些将成为展馆的珍贵展品。

在学习过程中，可以参考相关历史文献、专业研究论文、博物馆藏品等资源，以确保对红色历史和文化有更全面的理解，激发学生的爱国热情。这将有助于展馆的策展和设计，使其更有教育性和感染力。

6.2 展馆设计流程

展馆专题设计是一个复杂而精细的过程,需要在课前进行充分的准备。以下是一些课前准备步骤的建议。

1. 研究主题

选择一处真实的展馆(无多媒体技术、人工智能展陈手段)进行设计更新,仔细研究展馆专题,确保对该主题有深入的了解。阅读相关文献、历史资料,了解相关事件、人物、文化等方面的内容。

2. 明确目标和受众

确定专题设计的目标和受众。明确这个专题传达什么信息,目标观众是谁,这有助于确定设计风格、内容深度和互动性等。

3. 调查展品和资料

收集展品和资料,包括文物、图片、文件等。确保这些展品能够充分呈现你选择的主题,并具备教育意义和观赏性。

4. 确定展览空间

如果有实际的博物馆空间,了解展览空间的尺寸、布局等信息。这有助于确定展览的空间安排和展示方式。

5. 制订时间计划

制订一个详细的时间计划,包括研究、展品收集、设计、制作等各个阶段。确保在展览开幕前有足够的时间完成所有工作(见图6-46)。

图6-46 案例项目时间计划表

6. 合作与团队建设

在课程当中模拟团队项目,明确各成员的职责和任务,建立有效的沟通和合作机制。确保每个团队成员都清楚项目的整体目标和自己的贡献。

以上步骤应该在课前进行,以确保博物馆专题设计的顺利实施。在实际操作中,可能会有一些调整和改进,因此,及时的沟通和协作也是成功的关键。

6.3 实训

根据课程安排,提出了展销店、博物馆、美术馆三个主题,要求从三个空间中自选一个进行系统的展示设计。

要求:提供展示策划——一份布展大纲

其中:

A:设计方案效果图不少于1张(展示主要空间)。

B:方案CAD平面布局1张,平面分区图1张(带动线)。

备注:所有内容放置A3海报展板内,并附有详细设计说明。

6.3.1 某小学航模室展馆设计

1. 题目分析

航模室展馆设计应该遵循以下设计原则。

1)教育性和启发性

确保展示内容对小学生具有教育意义,可以激发他们对航空航天领域的兴趣。引入有趣的事实和故事,使展览更生动。

2)互动性

考虑引入互动元素,例如,模型飞机的操控、模拟飞行体验或小型模型的制作工作坊。利用技术手段,例如,触摸屏展示、虚拟现实(VR)或增强现实(AR),以提供更丰富的互动体验。

3)展示布局

确定展示布局,使观众能够轻松地理解展示的主题和顺序。确保有足够的空间供学生们浏览,避免拥挤感。

4)航空航天历史和发展

包括航空航天历史的时间线,突出一些重要的事件和人物。展示现代飞行器和未来航空航天技术的概念,以展望未来。

5)可持续发展和环保

强调航空航天业对可持续发展的影响,包括绿色技术和环保措施。提倡环保意识,可以考虑使用可再生材料或可降解的展示元素。

在设计航模馆展示时,关注这些方面可以使展览更有深度和吸引力,同时也能满足小学生的教育需求。

2. 作业评析

作业中主题明确,围绕航模展开,目标也合理。这有助于观众理解展示的焦点和目的。

学生成功地融入了教育元素,通过引入有趣的事实和故事,增强了展示的教育性。观众有可能因此对航空航天领域产生兴趣。展示的布局合理,观众能够按照一定的顺序浏览。组织结构清晰,使人容易理解整个展示的逻辑流程。学生巧妙地引入了互动元素,例如,模型飞机的操控体验,这有助于提高观众的参与度和兴趣。作业在美学和设计方面表现良好。布局清晰,使用了航空科技蓝等一系列主题色和字体,

使展示更具吸引力。材料和技术运用恰当。模型飞机和展示板的选择符合展示的整体氛围，使用了一些多媒体技术来提升展示效果。学生成功地将展示内容与校本课程相结合，这有助于巩固学生在学校中学到的知识，并为其他同学提供了一个有趣的学习机会。在反馈方面，鼓励学生继续保持作业的创意和深度（见图6-47、图6-48）。

图6-47 某小学航模馆设计（1）

图6-48 某小学航模馆设计（2）

6.3.2 步兵兵团团史馆改造设计方案

1. 题目分析

1）现状分析

首先，需要对当前步兵兵团团史馆的现状进行全面的分析。包括建筑结构、展示内容、展示方式、场地布局等方面。这将有助于理解现有设施的优势和不足，为改造设计提供基础。

2）目标和目的

明确改造设计的目标和目的是十分重要的。这可能包括提升展示效果、增加参观者体验、提高教育性、强化主题宣传等。对目标的明确理解将有助于确定改造设计的方向。

3）受众分析

对于参观者的受众群体进行分析也是必要的。不同年龄、背景、兴趣的受众可能对展示的需求有所不同，因此需要根据受众的特点来调整改造设计，以提供更好的参观体验。

4）历史和文化考量

步兵兵团团史馆作为一个历史文化场馆，改造设计应该尊重和体现其所代表的历史和文化价值。在设计过程中需要考虑如何更好地展示历史文物和传统文化，以及如何通过展示来传承和弘扬历史文化。

5）空间规划和布局

针对现有的空间和场地情况，需要进行合理的规划和布局设计。包括展示区域、交通流线、服务设施等方面，以确保参观者能够舒适地浏览展示内容。

6）展示内容和展示方式

在设计改造方案时，需要考虑如何优化展示内容和展示方式，使之更具有吸引力和教育性。这可能涉及引入新的展示元素、采用多媒体技术、设计互动体验等。

7）技术应用和设施设备

考虑如何利用现代科技手段，如虚拟现实、增强现实等，以提升展示效果和参观体验。同时，需要确保设施设备的更新和维护，以保证展示的正常进行。

2. 作业评析

步兵兵团团史馆是记录和展示步兵兵团历史的重要场所，然而，随着时代的变迁和参观者需求的不断增加，现有的园区已显得有些陈旧，展示效果有待提升。因此，本次设计旨在对步兵兵团团史馆进行改造，以创造更具吸引力和教育性的参观体验。

见图6-49，该设计中充满了创意，通过引入多

媒体展示和互动体验等元素，使展示更具吸引力和趣味性。设计中注重了教育性，通过专业解说和场景再现，能够有效地向参观者传递历史知识和文化内涵。学生在设计中考虑了多个方面，包括参观者的需求、文物保护等，展示了较高的综合能力。

图6-49 团史馆改造设计方案

3. 改进建议

（1）细化方案。建议学生进一步细化方案，包括具体的技术应用、展示内容、场景布置等，以确保方案的可行性和实施效果。

（2）考虑实际情况。学生在设计中要考虑实际情况，包括场地条件、预算限制等，确保设计能够落地实施。

6.3.3 革命烈士陈列馆设计方案

1. 题目分析

以革命老区人民武装斗争史料、革命英烈事迹故事等为线索，运用现代科技与艺术表现手法，体现革命烈士事迹陈列馆的"四个功能"——展示、宣传、褒扬、教育。展示烈士事迹，陈列革命文物。旨在缅怀革命先烈，彰显革命烈士丰功伟绩，提升革命烈士陵园的红色文化内涵，丰富陵园景区艺术品质。

1）以人物为中心原则

通过各种艺术手段表现、还原生动感人的英烈形象，同时陈列革命文物，讲述历史。展陈方案全方位客观公正反映革命战争年代中共党组织的发展进程，叙述革命重大事件经纬，展示英烈事迹。记人与叙事相结合，通过事件及其场景，呈现英雄形象以及人物的历史功绩与作用。

2）典型性、代表性原则

选取辛亥革命、土地革命、抗日战争、解放战争和社会主义建设时期等重大历史事件，对其中有影响力的烈士进行重点介绍，介绍革命斗争和社会主义建设的历程，反映各个不同历史时期的烈士的英雄事迹和精神风貌。新中国成立前的布展内容包括中共地方组织革命活动、中央红军长征重大历史事件、有代表性的烈士事迹等。新中国成立后的布展内容包括征粮剿匪、抗美援朝等各个不同时期的烈士和烈士群体事迹。

3）尊重史实原则

布展时须认真参考相关史料，经各方面史料考证，以确保布展史料的准确性和真实性。

4）利于进行革命传统教育原则

集学术性、文化性、知识性为一体，系统、直观、生动地展示革命老区波澜壮阔的革命斗争史和烈士的光辉形象，突出对后人的启迪和教育作用。以社会主义革命和建设时期以及改革开放以来涌现的烈士和烈士群体为主，以适当的展示手段生动地再现烈士的事迹。对新中国成立后征粮剿匪、抗美援朝、自卫还击、维护社会治安、抢救人民生命财产、抗灾抢险等牺牲的烈士，主要以烈士事迹及"烈士英名录"形式展示。

2. 作业评析（见图6-50）

图6-50 革命烈士陈列馆设计方案

1）历史深度与文化传承

优点：方案对革命烈士的历史和文化有一定的了解和呈现，展示了他们的英勇事迹和贡献。

提升建议：可以进一步加强对革命历史事件、个人故事以及时代背景的研究，以确保准确地呈现历史细节，使观众能够更全面地理解革命的重要性和影响。

2）空间布局与展陈设计

优点：方案提出了合理的展陈布局，使观众能够顺畅地参观和理解展品。

提升建议：在展品的选取和展示方式上，可以更加多样化和创新化。考虑采用多媒体、互动设备等手段，增加展览的吸引力和趣味性。

3）受众体验与互动性

优点：方案考虑到了观众的参与感，提出了一些互动环节。

提升建议：可以进一步设计更多针对不同年龄层次和兴趣爱好的互动环节，使观众更深度地参与到展览中来，增强学习的趣味性和深度。

4）教育性与感染力

优点：方案注重展览的教育性，力求通过展品让观众感受到革命烈士的伟大。

提升建议：可以通过故事讲解、音频导览等形式，使展览更具感染力，让观众更深刻地体会到革命烈士的崇高精神和价值追求。

5）文物保护与可持续性

优点：方案考虑到了文物保护的重要性，并提出了一些相关措施。

提升建议：可以进一步深化对文物保护的考虑，并制订长期的可持续发展计划，确保展览馆的持续运营和文物的保护。

课件

课堂小结